U0023616

樂韻隨思集

After Music

許津橋 著

序

這部集子的主軸是音樂，但書寫的形式則在於滿足我個人的狂放實驗，散文、詩、散文詩、小說、論述、對話錄和維根斯坦式的札記。這些書寫無意同時也絕不能取代音樂本身，相反地，這些書寫只能依附於音樂，只能為音樂的聆賞而服務。期盼從中得到樂理解析的讀者將大失所望，不過，期盼通過關於音樂的文字言說而得到遐想的提示的讀者，應不致全然失望。前一種類型的讀

者應該去讀史特拉汶斯基的《音樂詩學》、柯普蘭的《如何欣賞音樂》、阿多諾的《現代音樂的哲學》或伯恩斯坦的《音樂的喜悅》。後一種類型的讀者才是我意欲負責的對象，他們保有對我抱怨的完全的權利。

第一輯「三重奏」是對布魯克納（Anton Bruckner）、馬勒（Gustav Mahler）和蕭斯塔柯維奇（Dmitri Shostakovich）等三位巨人的歌詠和禮讚，他們的音樂是我個人的最愛，同時也一直是我從迷茫中尋求超拔的救藥。我收藏了六百四十餘張他們的CD唱片，當然數量本身很難具有絕對深刻的意義，不過這至少如實反映了我獨特的鍾愛。的確，包括音樂欣賞在內的所有藝術鑑賞，都有其主觀的一面。對我個人來說，如果缺少了這三位作曲家，恐怕很難想像嚴肅音樂將處於何種局面。第二輯「樂音的哲思」是對於音樂經驗的哲學反思，收於此輯中的六篇文字試圖探討音樂語言的獨特性，以及音樂魅力的根源，它們也是這部集子裡的最為理知傾向的文字。第三輯「音之虹影」則是在諸多作曲家引領下的心情的舞動，有時高亢激昂、有時款款柔情、有時淡雲清風、有時

玄祕曲折，將諸種不同的況味書寫成文字，興許應視爲是樂音的向外延伸。第四輯「吶喊，在機械時代的山崗」主要以爵士樂做爲表意的線索，好的爵士樂手向來被認爲是用演奏或演唱來作曲（當然，有些爵士人本身亦能作曲），他們在機械當道的時代，用情感頑抗機械式的規律，並且通過這種頑抗來訴說永不屈服的人性。集子裡的各篇文字先前皆曾發表於《當代》月刊及《中國時報》人間副刊，特此向上述兩刊之編輯人致上誠摯謝忱。

必須承認，我爲這部集子寫序的心情，和爲我其他的理論著作寫序時全然不同。這部集子既滿足了我尋求感性與理性之平衡的渴盼，同時亦是我率性而爲的人生之一部分。我要感謝我的第一位讀者素芃（一位無疑地極其敏銳的讀者與建議者），以及經常在我身旁殷殷垂詢進度的關懷者許諼（「阿爸寫得怎樣了？」），謝謝他們寬容我的率性而爲。當然，也要容許我藉著這部集子，向我所景仰的作曲家們表達最高的禮敬，我向來尊敬具有第一流原創性的卓越人物，而且是毫無保留地尊敬。無論如何，缺少了眞誠的尊敬，就不可能有可長

可久的、足以向爾後世代坦然交代的文明。衷心祝願許澔以及他同輩人的世紀

會是一個更講求品質、情操和格調的時代。

許津橋

二〇〇一年七月，臺北

賜教信箱：gossens@mail.ntpu.edu.tw

目 錄

流亡與不流亡

流亡者被環境逼迫做出選擇，這種選擇無關道德，也未必涉及遺棄，雖然流亡者往往因而博得有所堅持的美名。流亡者奔逃了，因為他們的祖國母親變了臉，因為他們的原鄉不再容許他們以原先的方式活著。期盼以自己喜歡的方式活著，當然只是一種卑微的要求，但人所能要求的東西不能踰越環境的制約，卑微與否也由不得自己來決定。

流亡者在異地他鄉另起爐灶，那一磚一瓦的重砌經營，不得不令人感佩。

納博科夫（Vladimir Nabokov）在柏林和巴黎努力書寫，還用著他的俄羅斯母

語。他的產量是驚人的，尤其在沒有廣大讀者、也沒有明顯的市場遠景的情況下，一種不能少的要素是意志力。《瑪麗》的手法或許不夠清朗明快，《盧金的防守》中的棋手的悲劇意象或許還稍嫌模糊，《眼睛》也許表述得太清楚同時又不夠清楚。不過，切莫多加苛責，他還只是在流亡之中尋找自我的納博科夫，只要他用俄文寫完了《黑暗中的笑聲》，以及用英文寫就了《塞巴斯提安·奈特的真實生活》，他就充分完善了形式能力的自我造就。當然，他最終完成了。他在流亡中堅定地確認了自己，從而也使文學世界準備迎接這位文字的魔法師和形式的實驗家的燦麗表演。像貪探花粉的蝴蝶一般，他不拘方向的自由舞動，讓世人應接不暇。當某些文評家譏諷《洛麗塔》的作者只是一位煽情的言情小說作家，他便以最篤實的方式進行強力反擊與回應，那就是再獻出一部必須一面讀長詩、一面讀複雜註解，必須不斷前後反覆翻閱方能妥善理解的《微暗的火》。總之，納博科夫沒有過多地沈緬於流亡前的種種，他果決地看向前方，看向文字世界尚未被開發的最前沿。

蕭斯塔柯維奇（Dmitri Shostakovich）並沒有選擇流亡，他留下來經歷列寧、史達林、赫魯雪夫和布里茲涅夫。不難想見，紅色家邦的時日在精神上絕不輕鬆，不過，這並不妨礙蕭斯塔柯維奇以絕不亞於納博科夫的多樣性在五線譜上構建他的生命志業。他在列寧格勒音樂學院的畢業作品（第一號交響曲），即已初步顯示了他在緩急之間進行氛圍轉折的能力，以及通過對於急行鼓號聲的熱愛所傳遞的戰鬥性活力，一種在最終成為他的重要音樂特徵的獨特活力、一種使爾後的聆聽者能夠從日常生活的迷醉中得到覺醒的音樂的提醒。幾年之後的第一號鋼琴協奏曲（作品第三十五號），一方面是他的抒情寫意能力的重要演練，另一方面則在保留浪漫樂風的同時，又行擴大了浪漫樂風的可能的涵蓋性，一種以灰沈的幽默和機智來打造的剛性浪漫樂風、一種使他的前輩柴可夫斯基顯得極其陰柔的剛性浪漫樂風。此外，青年時期的蕭斯塔柯維奇對於外來事物也是極具吸納力的，完成於一九三四年的第一號爵士組曲無疑是不同的音樂型態的良好的結合，這也是他少數最充滿陽光的作品之一。無論如何，應該

說在一九三七年完成第五號交響曲之後，蕭斯塔柯維奇的獨特形象就全然確立了，後續的工作就是不斷地製造新的驚奇，製造屬於音樂的、屬於他個人的以及映照他的社會的諸多驚奇。

納博科夫是極有資格對政治及社會變動發表意見，並選擇文以載道的書寫方式的（這也是在文學獎賞中最討好的書寫方式）。他的祖父是沙皇亞歷山大二世及亞歷山大三世的司法大臣，他父親曾是帝國法學院的刑法學教授、帝俄末期要求改革的立憲民主黨的重要成員、一九一七年克倫斯基臨時政府的一員，最後在一九二二年的暗殺事件中不幸死於槍下。他同樣畢業於劍橋三一學院的大弟塞爾吉‧納博科夫則被指控為英國間諜，在二戰末期死於位於漢堡的一處納粹集中營。但納博科夫卻擺明地厭惡文以載道，厭惡通過文學來進行政治省思與說教。當然，題材的選擇是寫作者不能被剝奪的自由，同時也不存在著無可懷疑的評價標準。文以載道與拒絕文以載道皆無關是非對錯，要緊的是書寫的形式以及使書寫成為可能的文字。的確，納博科夫的小說題材是慣常地

平淡無奇的，甚至從報紙的社會新聞裡他也可以找到寫作的靈感。一位事業有成、家庭圓滿又有地位的中年男子，勾搭上了愛慕虛榮的電影院售票小姐。他愛她，他沈溺在偷情的張力的愉悅中，但她卻欺騙他，她夥同她的舊情人享受他的錢財。最後，妻離子散並且在車禍中失明的他發現了被欺瞞的真相，他準備了槍枝要來復仇，但卻反被這一對欺瞞男女所了結（《黑暗中的笑聲》）。一位有怪癖但性情敦厚的俄國移民在美國一所小學院裡教俄文，他的前妻愛佔他的便宜，他前妻再嫁的丈夫也愛佔他的便宜，連他學校裡的同事也在暗地裡算計他，最後逆來順受的他仍保不住他的教職，無所依托地、被嘲弄地駕車離開學院所在的小鎮（《普寧》）。

故事從來就不是和莎士比亞同一天出生的納博科夫的強項，他的傲人天賦主要表現在絕妙的說故事的能力和語言的精密構築。擔任文學教授期間的納博科夫，曾提醒他的學生們注意卡夫卡〈蛻變〉裡的開門和關門的象徵，而我們在面對納博科夫的作品時，則必須注意他在文字的旋轉門輕快悠遊進出的非凡

能耐。他把玩著文字的雙關性、直喻和隱喻等各種特徵，並且機敏地凝結出文字的美和意境的美。因此，像《黑暗中的笑聲》這樣的通俗故事，遂能夠展現極其精確的場景的轉換、人物心境的對比和絕不下於影像媒介的節奏，從而使嘲諷和同情在字裡行間有機地相互撥弄。同樣地，在納博科夫的雄健而機智的筆鋒下，《普寧》裡的被命運所擺佈的俄文教授，則透顯著人的興味以及在環境的迫力下的心理糾葛，諸如溫情、無助、懷舊、古板、畏縮、自保、猜疑等等屬於人的情緒，都活現在虛構的人物身上。在藝術媒介日趨繁複多樣的現今，如果說文學的存在理由在於用文字去表達文字以外的別的媒介所無法表達的事物，那麼，應該說納博科夫已經很好地從他的角度提供了讓文學繼續存在的理由。

相形之下，做為化學工程師父親和鋼琴家母親的兒子，蕭斯塔柯維奇的家族經歷並未給他帶來政治包袱。他的一生雖曾遭逢來自於婚姻以及來自於政治對藝術創作的管制的若干波折，但大體而言堪稱平順，而且在國內外都備受推

崇，集諸多獎項於一身。當然，蕭斯塔柯維奇首先只能是為音樂獻身的蕭斯塔柯維奇，一個超一流的作曲家、自我風格顯明的鋼琴演奏者以及出色的音樂教育家（他較出色的門生包括了哈察都量等人）。其次，做為一個在蘇維埃社會主義共和國邦度過大半生的作曲家（他病逝於一九七五年），若說他的音樂全然與他所身處的環境毫無關聯或者外在環境完全不對他的音樂構思起到作用，恐怕也不合情理。史特拉汶斯基（Igor Stravinsky）曾嚴厲指責當時親官方的蘇聯樂評人對蕭氏音樂的胡亂詮釋，例如他們將蕭斯塔柯維奇的第五號交響曲形容為社會主義交響曲，並分別以群眾的勤奮、對新工廠生產設備的歌詠、幸福人民的強健生活、群眾的感恩與熱情等等來附比各個樂章（史特拉汶斯基，《音樂詩學》，第五章）。史特拉汶斯基的批評無疑是極其正確的，但我們要強調的是，蘇聯社會嚴肅緊繃的氣氛極可能也是影響蕭斯塔柯維奇的音樂構思的外圍要素，他之偏愛使用不協和音以及帶著濃厚軍樂氣氛的急行樂段，應可視為是對外圍要素的純音樂的感應與迴響，而這種感應與迴響並不涉及政治上的效忠

或意識型態的認同。

因此，蕭斯塔柯維奇的音樂在一定程度上是可以做為理解蘇聯時期的精神狀態的非文字素材。尤其，我個人一直偏見地認為，他的第十號交響曲的第二樂章可謂是理解蘇聯緊繃的精神氛圍的最便捷的途徑。然而，顯而易見，蕭斯塔柯維奇當然不是一位僅僅只為了記錄他的時代環境而存在的作曲家。他生命裡的歡欣與愁苦、激情與沈思、懸宕與果斷，也在音樂中進行積極的介入和伸展，這些個人的情感質素吸納並統籌了外圍要素，進而造就了他獨特的個人風格。如果說馬勒（Gustav Mahler）開啓了二十世紀嚴肅音樂的序幕，那麼，蕭斯塔柯維奇可謂提早宣告了二十世紀嚴肅音樂的完成與終結。這個說法並非無視於史特拉汶斯基、荀白克、巴爾托克、李查‧史特勞斯、普羅柯菲夫、梅湘等人的存在，而是純粹從二十世紀嚴肅音樂的最重要的革命（亦即不協和音）來立論的。不協和音（不和諧音）是對聽覺經驗的刺激與挑釁，同時也是遊走於樂音和噪音之間的危險遊戲，二十世紀末葉的許多亞流的作曲者之所以將嚴

蕭音樂推向衰敗之路，主要就是因為他們在遊走之中迷失了方向，等而下之者則更是為了遊走而遊走，一種不知進程、亦不知目的的遊走。然而，蕭斯塔柯維奇的成就則在於通過極其嫻熟的複調構造，來發展、重組、翻造、舞動並包容不協和音，換句話說，他是在宏觀地調控不協和音，他是在不同的複調循環中不斷地探索挑釁的空間和可能性，他有著清楚的主導思想來統合他對於不協和音的駕馭，從而使他的音樂曠野寬大地容許聆聽者更多的自由遊走。

流亡或不流亡不是檢驗藝術成就的唯一標準。流亡者納博科夫告別了位於聖彼得堡莫斯卡雅街的多達五十名僕役的家族豪宅後，業餘活動是捕蝶和佈置西洋棋殘局譜，專業活動是開拓文字的新疆域以及書寫虛構人物的真實人性。

不流亡者蕭斯塔柯維奇和祖國共浮沈，同時在浮沈之中用多采的樂音譜寫了機械時代的慈悲。

（原載《中國時報》「人間副刊」，二〇〇一年六月十五日）

癲狂的樂神

我可憐的詩神，今朝你怎麼啦？

你深陷的眼睛充滿黑夜幻象

我看你的臉色在交替地變換

映出冷淡沈默的畏懼與癲狂

（波特萊爾，〈患病的詩神〉）

癲狂是樂神在酒後的縱情舞蹈，是感性向理性請假之後的原始的蠢動，是

潛意識掙脫了白晝的枷鎖之後的雀躍高飛，是潛藏的才情的不設防的顯露。癲狂的樂神走在他人畏於探訪的路途，領受他人鮮少與聞的異樣趣味，他的步伐不能說沒有幾分錯亂，但卻亂中有序。你注意觀察他時，他挺正常，你一不注意時又隱約感覺到他需要扶助，但卻說不上需要什麼樣的扶助。癲狂的樂神並未患病，他的目光依舊炯透得令人不敢逼視，他的臉色質樸地反映了他的心事，或者應該說他所憂慮的心間事書寫在他臉上。他的笑似乎帶著一種負罪的自責，以及一種因為敢於自譴所散發的喜悅，他的沈默又像背負著萬語千言般的重荷，彷彿即將決堤而出的狂瀾所敦厚給予的最後一刻的寧靜，他的怒吼沒有惡意的詛咒，但卻足以驚醒所有沈溺於昏聵酣眠之中的頹喪之輩，他的低啞飲泣欷歔地呼喚著遙遠的貞潔的回憶。

癲狂的樂神將他的兩個兒子馬勒和蕭斯塔柯維奇從地上領走時，冷嘲的蒼天收起澄明的天色，塵埃在無奈的旋風之中神經質地鳴響，所有難以歸位的紛雜情緒在半空中哆嗦打轉，尚未癱瘓的意志如滾滾黃沙般掃掠過懦弱者躲藏的

廢墟，荒涼的寒意襲向獨自惆悵的曠野。然而，他的下一個兒女將於何時降臨呢？

（原載《中國時報》「人間副刊」，一九九六年七月三日）

（二〇〇一年七月修訂）

光明之路

　　光明從來就不是為怠惰慵懶的人而預備的，也不是狂嘯暗夜之後的理所當然的繼承者。光明是一種勉力雕琢之後的晶瑩，一種永不屈服的意志在歷經苦澀折騰之後的施捨和獎賞。但在獲得獎賞和施捨之前還需先得到命運女神的同意。不過，有幾個人能像尼可洛・馬基維利建議的那樣去粗暴對待命運女神直到她低首屈服呢？或許，布魯克納式的攀爬運動更多地是在刻劃那種勇壯行走的意志，而不是在書寫光明的肯定依約到來。對勇壯行走的意志來說，光明反倒像是可有可無的奢侈品了。

　　（原載《中國時報》「人間副刊」，一九九六年五月六日）

清明而沈重

多麼清明，卻又多麼沈重。清明得讓所有雜念都尋不著寄居之處，讓每一粒塵埃都長了翅膀，緩緩飛到塵埃都可以化爲透明晶華的不需要被命名的穹空。然而，透明晶華仍然負載著人間的沈重，它是包袱，是牽念，是塵世邂逅的未了的殘餘，是人所擺脫不了的自我造設的責任，是文明致贈給人們的戲謔。

我說的是馬勒第十號交響曲的第一樂章。悲觀的人可以從中找到各自的理據，樂觀的人可以看到美麗的哀愁被清明所綁架，既樂觀又悲觀的人則可以繼

續追問，人類社會的安排是應該更多地服從人性（human nature），還是人類理性（human reason）？馬勒永遠是很人間的，而他的人間性則是以清明而沈重的格調來書寫的。

（原載《當代》第一一七期，一九九六年一月）

（二○○一年七月修訂）

浮雲

「從冷冽的幽谷吶喊而出的顫音，不曾感動過凌空而過的浮雲，只因彼此只有時空的共存，而無生命的交感。高聲嘶吼吧！傾全力吶喊吧！你的一切愁苦都無法進入我那永不與你相接的世界。但是，我又何嘗希望如此無情地充耳不聞呢！我只能接收來自各地的冤屈和嘆息，然後，把所有我無力承受的都再歸還給地面。當你怨懟著我的冷漠無情，我也只能回報以一種不解的疑惑。為什麼地面總會有你們自我造設的無窮的事端呢？是的，我的確無法分辨你們的不同色澤的良知，也無法理解你們的正義秤尺上的刻度。然而，我的淺薄無知卻

擔保了我的無憂，我的無方向性則構成了我的自由。即使如此，真的，我仍然

希望能夠到地面體驗那土壤的氣味，以及那天譴的蠱惑……。」

做了一個夢，夢的內容頗是複雜，其中一部分是作古的布魯克納在天上聽

到馬勒用樂音所寄語的呼喊，另外則是關於人類的盲動的鬥爭性。

（原載《中國時報》「人間副刊」，一九九六年五月六日）

布魯克納的終極魅力

一九九四年於美國康奈狄克學院召開的「安東・布魯克納國際學術會議」中，有學者爲文揭露了一段鮮爲人知的史實。那就是希特勒生前極著迷於布魯克納的交響曲，並立意要將他塑造爲第三帝國的文化偶像。一九三七年，希特勒在其親信宣傳部長戈貝爾陪同下，蒞臨在瑞根斯堡舉行的國際布魯克納音樂節，在開幕典禮上，希特勒爲布魯克納銅像主持揭幕式。納粹當局爾後還全力資助布魯克納原典版版樂譜的出版，並於一九四二年在林茲（Linz）成立了林茲布魯克納管弦樂團，希特勒還期盼此一樂團能和柏林愛樂與維也納愛樂鼎足而三。布魯克納

生前備受維也納的猶太裔樂評人的苛刻批評，這當然更加深了希特勒要來為布魯克納立碑平反的決心。畢竟對「元首」來說，亞利安的神聖精神豈容侮辱輕蔑！

納粹狂魔的這些舉動，也反映了他雖然當不成畫家，但仍具有不俗的音樂品味。

（有意思的是，希特勒早年的畫作還被史達林特別指定保管收藏。）

布魯克納的音樂當然不必因為納粹狂魔的抬舉方足以傲人，也不必因為納粹狂魔的鍾愛而失去崇高之美。然而，究竟什麼樣的人可以從布魯克納的十一首交響曲中獲得啟發同益處呢？現略做揣想如下。

以偉大（greatness）為宗教者

從某個角度來說，每一個人都有他的宗教。有些人以美為宗教，有些人以財富為宗教，有些人以慈悲愛人為宗教，當然也有人以偉大為宗教。偉大是一種對於超卓的成就狀態的企盼和想望，是一種對於質、量、範圍、程度的無涯的提高

或擴大的極致要求，是一種以無邊界為邊界的情操。因此，偉大的形式本身是中性的。希特勒一生最大的過錯就在於誤用了偉大，並在誤用的過程中貶抑了人的存在尊嚴。但是，以尊重他人為前提的偉大，則是人類最高貴的情愫之一。

布魯克納的批評者認為，布魯克納一生的音樂事業乃是將同一首交響曲譜寫了十一遍（包括第〇號和第〇〇號交響曲）。這種極度貶抑的批評當然是很難被合理化的，因為這種批評完全忽視了布魯克納在每一首交響曲中所陳設的衝突類型的差異，以及他所提出的調解昇華之道的繁複性，更遑論他對於十九世紀之前的交響曲形式所做的歷史總結。我們似乎應該說，布魯克納後半輩子的生命是在確認了自己掌握音樂的總體能力之後，果敢地用音樂來譜寫偉大。而在這十一次歌詠偉大的歷程中，他也逐步呈現了絕對音樂的幾近極致的偉大。

馬勒無疑地也顯現了類似的特質，只不過人的氣息濃厚無比的馬勒是在憂疑懸宕之中探索偉大，而虔誠志定的布魯克納則篤定無畏地詠唱偉大（因此，我總認為布魯克納的音樂是屬於神的音樂，而不是人間的音樂）。

以偉大爲宗教者（例如柏拉圖），若有機會接觸布魯克納的音樂，恐怕從此就會誠心依戀，永伴不離。柏拉圖《賴錫士篇》（Lysis）在討論友愛時，基本質疑了「同類相聚」的說法。但人與人之間的同類相聚，畢竟不同於人與音樂的同類相聚，因爲音樂的魅力往往建築在成全了聆聽者的性格與心理的內在要求之上。

慢板（adagio）的熱愛者

慢板可謂是檢測作曲者能耐的絕佳試煉，在徐緩的樂韻的行進中，需要透過更嚴謹的醞釀、編織與聯繫，才能具有說服力，而不致鬆弛離散。這就如同許多原本在正常速度下尚稱協調的動作，在慢動作鏡頭的解析下，缺陷和瑕疵就一一暴露了。而當慢板被孤立對待時，就彷彿是以慢動作鏡頭來呈現音樂畫面，讓聆聽者在取得更大的思考空間的背景下，來省思他所接收的訊息。那也就是說，速度和閱聽人的思考主權呈反向關係，電影裡的長鏡頭的效用亦是如此。

福特萬格勒有一次對克廉培勒（Otto Klemperer）說：「除非你聽到他們

欲領會維也納愛樂的絕美演出者

理年齡當更為恰當。

們以為，理解布魯克納的慢板更是如此，只不過蕭提所謂的年紀，如果說是心早就童山濯濯的蕭提（Georg Solti）都承認，理解布魯克納的音樂需要年紀。我說，冗長是形塑莊嚴所必須的，是昇華心靈所不可或缺的一段自省歷程。即使裸直接並且無需中介。批評者常指出，布魯克納的慢板過於冗長，其實在他來被引領進入巍峨莊嚴之殿堂，此一殿堂提供了機會讓靈魂與自我真誠相對，赤（feierlich）使命。在娓娓陳述之中，聆聽者的氣息獲得了吞吐之間的平衡，並第七號交響曲第二樂章、第六號交響曲第二樂章等，都不辱他所賦予的莊嚴的布魯克納的慢板，例如第九號交響曲第三樂章、第八號交響曲第三樂章、

（維也納愛樂）演奏布魯克納，否則你就無法對該樂團得到正確的印象。」克廉

培勒於一九三三年指揮維也納愛樂演奏布魯克納第五號交響曲後，內心即深贊

福氏所言之剴切。當然，並不是只有維也納愛樂才擅長演奏布魯克納，諸如柏

林愛樂、德勒斯登國立樂團、巴伐利亞廣播交響樂團、斯圖嘉特廣播交響樂

團、阿姆斯特丹音樂殿堂管弦樂團等等，都曾留下可觀且令人敬佩的布魯克納

之聲。然而，維也納愛樂演奏其同胞布魯克納的作品，確實做到剛柔並濟，卡

拉揚臨終前與其合演的布魯克納第八號與第七號即是顯例。而福特萬格勒之獨

獨標舉以布魯克納來測度維也納愛樂，亦顯示了布氏音樂所隱含的廣邈性和難

度。無論如何，在高難度的考驗下，才足以充分顯示一個樂團的真正能耐。

年近不惑才悟得人生志業之所在者

布魯克納年近不惑才立志譜作交響曲，志既定即勇壯篤行，雖屢遭輕笑而

心生猶豫，但在謙誠自省之後，仍果決提步向前。步履踏痕日見顯明，有若困於高加索山之普羅米修斯，百苦千痛施於身而不改其志。霍布斯年近半百才開始研究政治，所幸霍布斯得年九十有一，而布魯克納享壽七十有二，後三十餘載之精進利用，終不辱自許之壯志，成就了雲高日麗之音樂城牆，而牆內風清氣朗，花紅樹綠，生息芃盎，永不枯褪。設若莫札特屬於「迅雷擊地，火光迸發」之典型，則布魯克納乃歸屬光譜另一端之對照典型。他平凡地走過，但卻不平凡地離去。

明年（一九九六年）即是布魯克納逝世一百周年，但願能有更多的人通過布魯克納的音樂，而得到心靈的滌洗與意志的淬勉。

（原載《當代》第一一六期，一九九五年十二月

布魯克納長調

不諳節儀鄉野一鄙夫謙誠志定步步堅篤壯走於朝聖之路

幽微啓聲峰巒層層昇拔登危山眺遠旋即安定於沈穩步履

雄厚底蘊聲聲荷重奇麗結構由地入天縱天納地迴奏人間

那野動那惶恐那紛擾那憂懼皆在平和崇偉之中莊嚴揮別

（原載《當代》第一一四期，一九九五年十月）

馬勒短歌

情慾大海浪淘盡凡世總是苦愁雲

擊重鼓唱高聲吶喊心湖萬千垢塵

激越熱情幻化蒼涼寒澀　鈴鐺迴旋

鑼勇勁力鷹飛牽引琴弦黯瘂低鳴

驚翻奇轉道盡生產忽得忽喪忽渺

冷送舊世紀悲迎新時代　曠野獨笑

（原載《當代》第一一四期，一九九五年十月）

蕭斯塔柯維奇安魂曲

1

旗手的火紅旗幟舞動在雷鳴的北地

白雪厚積的荒原驚爆著歷史的玄異

列寧格勒曾是聖彼德堡

聖彼德堡曾是列寧格勒

彼德大帝用磚石譜寫海畔都城交響曲

君以樂聲刻記紅色家邦的脈搏與氣息

2

急湍水流浮泛著激越的革命泡沫，翻騰又攪動

翻洩出人性的腥味，異樣又熟稔

史魔的掌爪容不下縫隙，管號哀鳴

鳴向神經的邊界，惶恐的峰頂則是無畏

響鑼重鼓猶豫在自我肯定與否定中間

聖者叛徒英豪惡漢君子獨夫誰人升天？

曲折的壓抑，怒火燎原

悲情的殘念，冷盡熱生

一絲一縷清唱赤血的溫熱

3

旗手的火紅旗幟散落在風的邊緣

紅色家邦未及百年卻已舊夢高懸

一波潮落一波潮起又能奈何

尊嚴的聲音才經得起大波折

歌詠在雲端，　降福於千河百川

知死而識生，　無悔原鄉飛縱橫

4

恩慈的大地會安撫君的敏感悸動的心緒

君的樂思會由草木飽含濡吐爲春光盎綠

君來，君見，但君意不在征服

君哀，君笑，只爲人性的歡舞

即使塵世總被命運所把弄

和風只爲善良的靈魂迎送

疲累的旅者安息吧！

讓奮勇的愁苦暢飲忘去

勇壯的旅者長眠吧！

讓後輩來者永沐憶君雨

（原載《當代》第一一八期，一九九六年二月）

有生的解脫

深沈的解脫往往不是通過直接訴諸諸官能的愉悅來促就的，解脫所涉及的並不是即刻的愉悅，並不是對於心靈縫隙的填補，並不是擁懷溫暖的渴望，而是一種帶著自虐的煎熬，一種以深層地體驗折磨來超越與揚棄折磨的淬鍊，一種以包容前一階段的苦痛為要件的苦痛的轉化與昇華。死是人所能經歷的最終的解脫，雖然蘇格拉底在臨終之前曾加以議論，但這種解脫終究不是人得以周全談論的，這種解脫的意境通常是留給宗教去進行揣想與臆測的。因此，我們只能嘗試去把捉最終的解脫之前的諸種前奏式的解脫，讓我們姑且稱之為有生的

（mortal）解脫，以別於不可知的永生的（immortal）解脫。

在嚴肅音樂裡，當然不乏描擬有生的解脫的音樂品類。這類音樂所著重的不是葛里格（Edvard Grieg）那種足以將最激越的頑強剛健羽化成清朗豁達的細膩溫情，也不是在尋覓那通往青春之園的復歸之路，亦非歌詠那最長命的、駐足不忍離去的夏日的最後的薔薇。此外，描擬有生的解脫的音樂品類也不宜只以單一樂器來表現，蕭邦的偉大的〈夜曲〉雖只以一部鋼琴即足以將白晝的憂鬱幻化為靜夜的婆娑音詩，但或許尚難以演繹有生的解脫的深沈要求。相反地，有生的解脫的音樂經驗絕不吝嗇於縱容哀楚愁情的深沈擺盪，並讓擺盪所激起的洪潮去衝擊原有的忍耐的限度，去淹沒心湖沿岸的未曾被驚嚇過的、習慣於安適的平和草原（福特萬格勒〈第二號交響曲〉、李斯特〈浮士德交響曲〉）。有生的解脫的音樂經驗絕不試圖去壓抑憤怒的宣泄，憤怒只有像火山那樣昂然噴吐，那樣向無邊的天穹放言傾訴，那樣窮盡內在的激暴本能，才可能心甘情願地回復平靜，才可能確認大怒與大靜之間的既矛盾但又合理的聯繫

（馬勒《第六號交響曲》、蕭斯塔柯維奇《第十號交響曲》）。而在人類社會生活裡，激暴的本能不能任令其自由顯露，不能不受到節制，否則必步向人人交互爲戰的恐怖狀態，因此，此等音樂品類即成了被禁制行爲的藝術性替代。

有生的解脫的音樂經驗從不畏懼焦慮的蠢動翻騰，有焦慮的誠實淚珠，才會有無論在白晝或黑夜都正直磊落的歡笑。焦慮使孤月不再淒涼蒼白，冷峻的孤月在焦慮的人們心裡所留下的投影，總是格外皎潔悠遠，焦慮者是天際的孤月在地上的夥伴，他們的情誼濡沫著一份相互勉愛的同情與寬容。倘若良知已然縮避怯色，豈能再有焦慮的誠實淚珠！焦慮者雖然在迷惘的海上遭逢危難，卻仍心懷著皎潔的光明，縱令危濤狂擊怒襲，依舊護守著愚騃的堅持（伯恩斯坦《第二號交響曲》、蕭斯塔柯維奇《鋼琴五重奏》）。

有生的解脫的音樂經驗也是一項自我教育的邀約。教育在最終只能由個人在自我超拔的體認下而去主動展開，所有的制式教育都只是在爲這項自我教育而鋪路，那些未能脫離對於教育者之依賴的被教育者，就無法蛻變成敢於犯錯

冒險的自我教育者。在我看來，布魯克納的後期交響曲或可被非音樂地（或者說超音樂地）理解成這種自我教育的邀約，它們不斷邀請你前往另一個更高的峰嶺回顧先前行走過的山頭，它們不斷要求你去總結歷來的過錯和執迷，它們不斷伴隨你去拜訪林林總總的苦痛和疑惑的烙痕，它們不斷向你展示一個更寬大的精神世界的可能性。

當人們對有生的解脫還有所想望時，林中的密蔭就會繼續等待準備前來歇息的解脫者。只不過不要期待林中鳥會報以歡呼的喝采，那將是過當的奢望。

（原載《中國時報》「人間副刊」，一九九七年一月二十九日）

（二○○一年七月修訂）

第二輯　樂音的哲思

音樂語言：第一論

音樂是一種語言嗎？前期維根斯坦（《邏輯哲學簡論》）主張，語言皆由命題所構成，命題就是實在的圖像，語言要素的組合與實在要素的組合之間，存在著對應關係。而所有的命題都可以被分析成基本命題，命題都是基本命題的真值函項（truth-function）的結合，因此，任何命題的真假（亦即是否具有意義），皆取決基本命題的真假。當語言中所使用的名詞在實在中找不到對應物時，特定的一句話（一個命題）就屬於不可說（the unspeakable）的範疇。「邁爾斯‧戴維斯（Miles Davis）的父親畢業於西北大學醫學院。」屬於可說的範

疇；「邁爾斯‧戴維斯五重奏的風格極為優雅。」則屬於不可說的範疇。因為暫且不談「風格」，「優雅」就是一個在實在中找不到對應物的價值概念。而在邏輯實證論者的片面而偏頗的應用之下，經驗的驗證即成了命題是否具有意義的唯一標準，任何包含了無法被經驗驗證的價值概念（善、惡、開朗、消沈、莊嚴、低俗）的語言，都無法達到描述世界（實在）的目的。在這種理解下，音樂做為一種語言的說法是不能成立的，因為它是不精確的，它的每一個組成要素都沒有明確的指涉，更談不上被驗證了。

後期維根斯坦（《藍皮書和褐皮書》、《哲學考察》）果決地翻轉了他的前期思想（這當然令羅素相當失望），轉而著重語言的系絡性、社會性以及並存的多種用途，同時也體認到含混與不精確並不妨礙語言之被有效使用，精確和不精確只是相對的，只是比較的關係。語言是由兩個以上的人所遵守的「公共規則」所限定的社會活動，不同的語言遊戲各自實現了不同的目的。這種新的理解才容許了音樂做為一種語言的正當性。在這裡我們當然也意識到，一個音樂記號

之被演奏出近似的聲音，之產生限定的作用，在本質上並不同於一個或一連串的樂音之傳遞出可被明確理解的固定訊息。

音樂做為一種語言，就其生成背景來說，首先是作曲者的表意的媒介。因為作曲者的長女不幸夭逝，所以要譜寫〈亡兒輓歌〉（馬勒），因為深為海的浩瀚所感，所以要譜寫〈海的交響曲〉（弗恩·威廉士）。但音樂語言的基本特徵乃是非界定性，特定樂音之連續性組合的意義並沒有被規定，並無法在實在中找到對應物。因此，〈亡兒輓歌〉也可能被不同的聆聽者用來懷想棄己而去的戀人，或用來眷念永去不返的青春年華。音樂係以聲音為表現素材，而聲音相對於顏色、肢體語言、影像而言，在抽象程度上是最高的。由於仰賴這種抽象程度最高的素材，使得音樂一方面在訊息傳遞上最不明確，但在另一方面則容許了最多樣的理解與解讀的可能性。你去聽德弗札克的任何一首交響曲或莫札特的任何一首鋼琴協奏曲，所受到的想像的束縛，都會少於你去觀看柏格曼的任何一部電影或霍柏（Edward Hopper）的任何一幅畫作（包括他在意念上最大

膽的「海畔房間」和「太陽下的人們」在內）。換言之，一項藝術成品所給予的想像的自由度，和其本身所顯示的具象程度呈反向關係。同理，流行歌曲和歌劇由於附著在歌詞或故事之上（亦即附著在另一種有著明白指涉的語言之上），使其所能給予的想像的自由度大爲減縮。當然，我們也承認，藝術成品的水平和價值並非只取決於其所容許的想像的自由度。相反地，以具象的指涉來暴露、深化問題（例如畢卡索的Guernica），也是藝術表現的另一種途徑。只不過由於音樂語言本身不帶有強烈的指引性，因此，它更能夠讓聆聽者依照他的心理情境來加以解讀。在這種情形下，音樂語言成了聆聽者的思維語言的挑逗與喚醒，音樂語言形式地介入了聆聽者的思維語言，但卻未干預其實質內容。就此而言，音樂是一種最投合愛好思考者的藝術形態。而在錄音及再生技術出現之後，音樂與音樂廳之間的必然聯繫被打破，音樂經驗不再只是集體地分享，而是也可以被個別地領受，此一個別空間的開拓也大大促進了音樂語言對思維語言的挑逗的可能性。

音樂語言的另一個特徵是流動。流動是靜止的對立面，以靜止為特徵的藝術（例如繪畫、攝影、雕刻、裝置藝術），可謂是透過凍結時間的進程，來保留特定的時間定點，並且激發它所提示的時間在觀看者心中的再流動。那也就是說，創作的終點（靜止）恰恰正是欣賞的起點（再流動），而創作的美學課題則在於如何形塑此一靜止狀態。在政治哲學裡，霍布斯接收了伽利略的慣性法則，因而主張運動才是物體的本然狀態，靜止必是物體受到阻礙之後的現象，而自由就是運動的外在障礙的免除。借用霍布斯的論點來說，以靜止為特徵的藝術可謂是創作者藉著他的工具（畫筆、雕刻刀、照相機），主動加諸障礙來終結流動，而藝術成品的重新獲得自由，就在於由欣賞者各自去解除他所理解到的靜止狀態，去恢復流動。而音樂和電影、舞蹈一樣，其所仰賴的表達語言在本質上都是流動的。但是，電影及舞蹈語言的指涉性則和音樂語言有著質的差異，音樂語言所表徵的是一種在實在裡找不到對應物的抽象的流動性。從作曲者的角度來看，此一抽象的流動性乃是其內在意識的外在化的記錄和展開，而

且是以無法被詳細確認其細部意義的方式來展開。作曲家無法明確地「說」在一陣小提琴的急奏之後的敲擊部門的呼應與連續的重鼓聲「代表」了什麼，但這並不意味著它完全沒有「說」什麼，它「說」的是人類情感，同時是以陳示心理的總體趨向的方式來「說」。因此，音樂語言的「意義」的表達單位並不是單一的個別樂音，它必須通過樂音的組合式流動來顯示。

如前所述，音樂語言爲聆聽者保留了最大的想像的自由度。它的抽象的流動性牽引著聆聽者的思維線索，使其隨之起伏波動，並在聆聽者的想像空間裡不斷向各個角落航飛或徐緩行進，從而激盪出來自聆聽者的主觀意識的迴音。

流動本身就是能量，而一個配備較完善的聆聽者（亦即人文心智更爲成熟的聆聽者），更能夠從音樂語言的流動中激發出更昂沛的內在能量，從而更提高其想像空間的密度。進一步來說，抽象的流動有狂激如大瀑者，有婉約如和風者，有華麗繁茂如森林之眾生相者，亦有雄飛剛健如挺拔峭石者，而何種抽象的流動最能引起思維流動的交感，則反映了聆聽者的性情和思維的傾向，或者反映

了聆聽者當下的心理情境。抽象的流動有如一部沒有文字但卻能很好地呼喚心靈的書，它挑激、活絡、擊打、魅惑、質問、誘引聆聽者的心思，它提供一種心靈的內在逡巡的經驗，它協助靈魂裡的理性的自我去看清楚自己的樣貌。蘇格拉底說：「未經檢省的生活是不值得過的。」讓抽象的流動來滌洗當然不等於檢省本身，但它無疑是檢省的提醒。

我好像說了許多，但又像是什麼都沒有說，因為我說的是「不可說的」。不過，維根斯坦說得對，「不可說的」才是重要的。

（原載《中國時報》「人間副刊」，一九九六年五月六日）

音樂語言：第二論

【2・1】 音樂的形式與內容是討論音樂所無從迴避的根本課題。

【2・2】 樂音本身的特性使音樂的形式與內容的問題顯得更為複雜，音樂的構成素材（樂音）是音樂的獨特性的奧秘。

【2・2・1】 當一個幼兒意識到了男女之別，他（她）的個人文明史與偏見才開始書寫。當器樂從聲樂的婢女的地位解放出來之後，音樂的形式與內容的問題才正式宣告登場。

【2・2・2】 白遼士（Hector Berlioz）的「固定樂思」是一項有趣的構想，

他試圖藉此來強化音樂的具體的表意性，來增添音樂的說話的能力。然而，這種將特定的樂音予以規定明確的意義或指涉的做法，代價則是削弱了音樂的奧祕，並減損了聆聽者同音樂進行交談的主動性與自由。此一代價乃是慘痛的代價。

［2‧2‧3］暗示越多，就越不透明。固定樂思的介入，束縛了其他樂音的自由，也影響了交談的樣式，其作用明顯異於標題音樂。標題音樂（如李查‧史特勞斯的《阿爾卑斯交響曲》、《查拉圖斯特拉如是說》）的引導性是一種外部的引導性，它並不妨礙音樂本身的純音樂性，它只是提示了音樂的自由運動的方向。而方向並未決定內在的姿態。

［2‧2‧4］球被打擊者擊中之後，飛向左、中外野之間。方向是確定的，但其飛行軌道和力道則不被方向所決定。

［2‧3］透過音樂來進行非音樂的聯想，在本質上不同於以唯一的非音樂的聯想來對特定的音樂做最終的裁決與定評。這項重要的差別必須被牢記。

［2‧4］克雷茲希馬（Herman Kretzschmar）以降的音樂詮釋學的追隨者，

企圖使所有的器樂都被標題化，或者更明確地說，都被語意化，都被揭露出音樂裡所藏匿的故事。這條路子走到最後，只會是人言言殊的詮釋比賽，同時使對於音樂的理解被詮釋者以專家的身分所壟斷。專家詮釋者可能享有發現眞理的快感，但不要忘了他們的詮釋乃是外在於音樂本身的。

[2‧4‧1] 即使聆聽者都有一種潛在的標題欣賞的傾向（此爲羅伯特‧舒曼的立場），這並不意涵著標題必然是內在於音樂之中。忽視了這一點，就容易倒果爲因。

[2‧4‧2] 音樂詮釋學仍然有其用處，但必須先認識及了解其限制。

[2‧5] 絕對音樂的理論也不宜推進到極端。絕對音樂理論之捍衛音樂的純粹性與獨特性，當然是值得肯定的。但是，諸如「音樂的形式就是它的內容」這樣的論點，只容許了兩種可能性。第一，音樂沒有內容，只有形式，音樂只是自由的形式的遊戲。第二，改造一般對於形式的理解（亦即，形式是內容的容器或軀殼），而給予形式以一種能夠涵蓋抽象內容的嶄新界定，例如理式、理型或精

神。但第二種可能性必須回答的是：它所指的理式、理型或精神究竟是什麼？並且在回答的過程中還必須注意使其答案不沾染到任何具體的表意的內容。

【2‧6】倘若音樂僅僅只是自由的形式的遊戲，只是樂音姿態的自由表演，那麼，我們憑什麼說某一闋音樂比另一闋音樂更為哀慟或深沈或輕薄呢？我們的憑藉是什麼？

【2‧6‧1】如果說這類評判都只是外在添加的，那麼，音樂和個人該如何聯繫呢？難道是透過笛卡兒所說的松果腺嗎？

【2‧6‧2】但如果要去機械地制定各種樂音構造與聆聽者的情緒起伏之間的科學的對應關係，則又是科學得可笑！除非這是使實驗心理學家不致失業的唯一辦法。

【2‧7】一種調解形式美學與內容美學的糾葛的可行之道是：承認音樂語言相對於它種藝術語言的獨特性，但同時也承認音樂語言具有訴說意念的能力（見〈音樂語言：第一論〉），而且作曲者、演奏者和聆聽者所感染的意念並不必

然一致。

[2‧7‧1] 音樂之訴說意念與音樂之傳遞著意念的誘引，是相合為一的。因為唯有在樂音與聆聽者的互動之中，音樂語言的邊界才告確定，這是音樂語言的神祕性的關鍵所在。

[2‧7‧2] 說音樂表現了意念和情感，並不可恥，也不會危及音樂的自主性。

[2‧7‧3] 不包含感性衝動的形式衝動，乃是鳴響著的樂音的無目的的幻想與嬉遊；包含感性衝動的形式衝動，則是鳴響著的樂音的有目的的幻想與嬉遊。我的偏見認為，後者才更可能敦促聆聽者的理性來接受激情的邀宴。

[2‧7‧4] 請問形式衝動是第一因嗎？是不動之動者嗎？如果不是，那麼，促動形式衝動的原因就應該在形式衝動裡留下烙印。

[2‧7‧5] 現今活著的人無人見過柏拉圖，但我們仍不難揣測他為何要透過《理想國》一書來構築一個美麗城邦。也就是說，我們在該書中「看得見」

公元前五至四世紀的雅典所留下的烙印。

〔2‧7‧6〕 一位作曲者的非音樂的人文素養水平，並不影響他的音樂成品之被想像出豐富的非音樂的人文意涵。

〔2‧7‧7〕 因此，聆聽者可以善意地扭曲作曲者的原意，從而獲得不在作曲者估量之中的好處。

〔2‧7‧8〕 音樂語言本身的抽象性，使意義的扭曲與再造不致造成道德上的傷害。

〔2‧8〕 二十世紀後半葉的某些前衛作曲者只掌握到形式的變革，而匱乏了內容，他們孤獨而頑強地將形式美學推向病態的道路。真是既可敬又可悲！

〔2‧8‧1〕 再強調一次，不能用音樂來寫論文。

〔2‧8‧2〕 當然，哲學論文也不能窮盡人間的精神活動。

〔2‧8‧3〕 某些前衛作曲者的前衛性只是表象，他們用不同樂器的聲音來模仿或虛擬真實物體（如石頭、沙子）的聲音，這種模仿在理念上是反動而

倒退的，這種模仿嚴重滑落了音樂的抽象能力。

〔2・8・4〕　只在實驗聲音與時間之關係的音樂，嚴格來說，還不能算是音樂作品。時間是音樂的基本構件，音樂原本就是在時間的推移之中另外創造了一段時間。

〔2・8・5〕　你從三點十二分開始聆聽一首音樂直到四點八分，你同時經歷了兩段時間。

〔2・8・6〕　因此，唱片也是時間的載體，播放唱片則是被保留的時間的再現。書籍與唱片的出現，是私人界域的精神內涵得以大大朝向豐富化的兩次大革命。

〔2・8・7〕　或許，某些前衛作曲者的音樂將被後人用來解釋二十世紀人類的高度異化狀態。的確，他們也應該這麼做。

〔2・9〕　嚴肅音樂恐須回到用抽象的激情來挑激聆聽者之理性這條道路，才能再攀新高。

［2‧9‧1］　旋律和調性不是只為了取悅聆聽者，它們既是作曲者的嬉遊的本事的顯示，亦是作曲者的表意的利器。古希臘哲人派的代表人之一高吉亞斯（Gorgias）認為，如果一位醫術高明的醫生不能說服病患來接受他應該接受的治療，那麼，他的醫術又有何用呢？不能說服，就無法使音樂長存。

［2‧9‧2］　不譜寫交響曲的作曲者，不能算是遊歷過嚴肅音樂殿堂的旅行者。

［2‧9‧3］　旋律的經營是一種天賦，是普羅米修斯這樣的神偷也無法自天上偷取來轉贈的天賦，文字的經營亦復如是。

［2‧9‧4］　旋律是引起聆聽者的感性認識的磁石，而音樂的感性認識則是啓動理性認識的前件。只有到達理性認識的領域才有對話的可能。

［2‧9‧5］　從感性認識到理性認識，並不是一條平順的道路，也不是一條必然相接的道路，音樂本身是因素之一，聆聽者自身的條件則是另一個因素。

〔2‧9‧6〕 但音樂建築不能單單只依賴旋律，否則就只能停留在感性認識的挑逗與淺層的官能打動。

〔2‧9‧7〕 深沈是營造音樂空間及發展對話可能性的必要條件。

〔2‧9‧8〕 在音樂裡，深沈就是通過聲音的舞動去不斷覆蓋更大的空間，並且在前進的過程中不斷散佈激切且厚重的線索，這些線索在最終又將成爲撐起那龐大空間的隱形支架。

〔2‧9‧9〕 旋律加上深沈即匯合了感性認識和理性認識。

〔2‧10〕 關於嚴肅音樂的一個嚴肅問題：你用身體的哪些部位欣賞音樂，以及其彼此間如何聯繫？這個問題在最終將迫使形式美學和內容美學必須相互妥協。

〔2‧11〕 對音樂發表意見的人，只是以各種不同的方式解說了音樂，然而，重點在於繼續創造及改善音樂。

〔2‧11‧1〕 所有的藝術評論本身都不具備自主的價值，都只是來爲藝術

創造與鑑賞而服務的。

〔2‧11‧2〕　漢斯力克（Edvard Hanslick）越是說布魯克納的不是，就越自相矛盾。

〔2‧11‧3〕　音樂美學的所有驚奇與噓唏，都是向音樂借取的。問題在於，如何歸還？

〔2‧11‧4〕　伯恩斯坦（Leonard Bernstein）說得極對：「只有藝術能替代藝術，故而一個人要想真正談論音樂的唯一途徑，就是去創作音樂。」（《音樂的喜悅》，第十三頁）這句話真正說中了所有的癡迷型愛樂人的痛處，也說中了所有的文學評論家的痛處，而伯恩斯坦的確有資格這麼說。

〔2‧11‧5〕　如果還有來生，期盼能做一個繼承布魯克納、馬勒、蕭斯塔柯維奇的大格局傳統的嚴肅音樂作曲者。

〔2‧12〕　我們這個時代的世紀末，在許多方面真比不上十九世紀那個世紀末，嚴肅音樂就是一個最顯著的對比面。

［2‧12‧1］「焦躁的律動」可謂是後蕭斯塔柯維奇時期的交響曲的主調，而且就在這個主調上，正充分顯示了繼起者與蕭氏之間的才情的巨大差距。

［2‧12‧2］最便捷的了解蘇聯經驗的方式：蕭斯塔柯維奇第十號交響曲的第二樂章。一種通過樂音來記錄時代的絕佳範本。

［2‧12‧3］不過，並不是說記錄了、映照了時代經驗就可以取得被讚揚的正當性，否則，太多的當代作曲者就可以厚顏地自命為巨匠了，就可以繼續在支離破碎中自我陶醉了！

［2‧12‧4］出惡言，講難聽的話，是因為心中還懷抱著期盼。音樂的向前推進不能遭致停頓，否則，這個世界的各種非音樂的言語就更加醜惡不堪了。起來！不願見到音樂步向沈淪的人們，起來！

（原載《當代》第一二○期，一九九七年八月）

（二○○一年七月修訂）

大格局

（假設有下列之對話）

時間：不詳

地點：雅典

蘇格拉底：複雜的和簡單的事物，哪一種比較容易被創造出來呢？

高吉亞斯：這要看複雜的事物是不是由簡單的事物所構成。如果確是由簡單的事物所構成，則兩者的難易程度就很難判別，因為複雜的

事物將只是簡單的事物的組合或放大。因此，簡單的事物一旦創造完成之後，複雜的事物就等於已經處於潛態了，也就是說，其存在已經被預示了。反之，如果複雜的事物不是由簡單的事物所構成，那當然是複雜的事物比較難以被創造出來了。你會聽過製作一雙鞋子比與建德爾菲神殿還困難這種說法嗎？

蘇格拉底：肯定不會的。

蘇格拉底：的確，我從未聽聞。

高吉亞斯：如果你曾聽過，那說那話的人恐怕也早已被你批駁得面紅耳赤了吧！

蘇格拉底：不敢，不敢，你高估我的本事了。容我再這麼問吧！即使複雜的事物將只是簡單的事物的組合或放大，你不覺得去進入組合或放大時，仍會涉及一些增加難度的問題嗎？

高吉亞斯：這就要看你要去組合或放大的是什麼。如果是下一屆馬拉松賽

跑的參賽人數要擴大一倍，或者負責運送橄欖油到伊歐尼亞的船隊將准許友好城邦的船隻來參與等等這一類的事，那麼所涉及的無非只是枝節的技術問題，以你們雅典人的才智，也不會增添實際的困難。

蘇格拉底：那如果是涉及心智層次的組合或放大呢？

高吉亞斯：你說明白些！。

蘇格拉底：例如把同一個問題從三或四個不同的角度來加以回答，同時還使這些回答彼此之間存在著可以被接受的一致的立場。

高吉亞斯：雖然你所謂的一致的立場仍有待更清楚的界定，不過，我就不在這方面繼續追究。我的看法是，任何一個問題可以被有意義地回答的角度通常只有一個。其餘的角度都只是這個角度的變化罷了，就如同風只有兩種——北風和南風，其餘的風都只是這兩者的變化而已。

蘇格拉底：你的意思是一個問題對應著一個角度。

高吉亞斯：沒錯。

蘇格拉底：暫且假設我同意你所謂的一個問題對應著一個角度的說法，事實上我並不苟同，但暫且假設我同意。你難道不覺得，主要角度所衍生出來的附屬角度，也需要新的言語來表達嗎？否則你又何必承認變化呢？當你必須去設想新的言語時，組合或放大的難度不是提高了嗎？

高吉亞斯：例如北風再加上西北風，南風再加上東南風？

蘇格拉底：讓我用音樂來說吧！在馬其頓以北的地方有一個叫做古斯塔夫·馬勒的人，他曾經說譜寫交響曲就是在建構一個世界，一首交響曲必須和世界一樣包含各種各樣的東西。你贊不贊成交響曲的難度要高於奏鳴曲或室內樂呢？

高吉亞斯：坦白說我看不出它們有何不同，除了奏鳴曲和室內樂所使用的

蘇格拉底：你為兩個人編寫一部在各方面都很完善的對話，現在你要以同

高吉亞斯：我可沒有柏拉圖那種講求道德教化的教條，我只是等量齊觀，如此而已。

蘇格拉底：不，不，我絕無此意。

高吉亞斯：不要亂給帽子。

蘇格拉底：這我同意。我那位年輕的朋友柏拉圖強調，音樂越單純越好，因為單純的音樂才有助於使人的心思趨於單純。你是否和他一樣呢？

高吉亞斯：確是。但創造的難易程度並不比好壞的問題更為重要。

蘇格拉底：我記得我們關心的是創造的難易程度，而不是好或壞的問題。是嗎？

樂器比較少。我甚至要說，壞的交響曲還遠不如好的奏鳴曲呢！

樣的完善程度來為四十個或五十個人編寫對話，這應該更困難

高吉亞斯：應該是。

蘇格拉底：想必你是知道的，交響曲經常以更大的規模包含一個或更多的
奏鳴曲形式，這就使得主要角度得配合上許多的附屬角度，同
時其中所涉及的串連的言語也變得更為複雜，而這不正提高了
組合或放大的難度了嗎！

高吉亞斯：好，在創造的難易程度這件事上，我就不再堅持。但好壞的問
題我可不讓步。

蘇格拉底：你知道，我並不強求你接受我的觀點，這不是我的風格。不
過，我總認為只描寫雅典之苦樂的史詩不及描寫希臘各城邦之
諧和與對抗的史詩。小當然可能極美，但大格局的音樂才配得
上德爾菲神殿，才更能觸發人們去以最高貴的情操來省察最鄙

俗的情感，才可能將人的想像和心智開展到極致，然後使心靈的最深層得到被企近及被探索的機會。一個立志去建構許多個世界的作曲者，他的最圓全的回報就是深化了、擴大了聆聽者的內在世界。這不是很奇妙嗎？

高吉亞斯：你只是盍各言爾志吧，那我也自便了。

蘇格拉底：那當然。

高吉亞斯：我也聽說在陸地西端的島上有位叫做奧斯卡‧王爾德的人，他最喜歡華格納的音樂，因為那音樂聲響特大，你講啥話都不怕別人聽到。你瞧，王爾德諷刺得多好！

蘇格拉底：這諷刺確實夠毒辣！聽音樂如果只是為了便於保密，那就甭聽了。

高吉亞斯：看來咱們倆興味確實不同，下回有機會再談吧。我可是外地人，我還得去教辯論課收學費，否則就付不起旅店費用了。日

安，蘇格拉底。

（原載《當代》第一一五期，一九九五年十一月）

（二〇〇一年七月修訂）

美的反動

柏克（Edmund Burke, 1729-1797）對於法國大革命的評斷，在十八世紀就已是毀譽參半。同樣地，他對於美與崇高的理論考察，儘管處處顯現才氣縱橫的洞見，但亦極具爭議性。

在《我們的崇高與美的理念的起源的哲學考察》一書中，柏克有這樣的歸結：「由於崇高的對象在其體積上是巨大的，而美的對象相形之下則較為微小；美必須是平滑而光亮的，而偉大的東西則是凹凸不平和豪放不羈的；美必須避開直線條，但又必須以徐緩的方式來偏離直線；偉大的東西則在許多情況

下偏好採用直線條，而當它偏離直線時，也往往以強烈的方式為之；美必須不是朦朧不清的，而偉大的東西則應該是沈暗和憂鬱的；美必須是輕巧和纖弱的，而偉大的東西則應該是堅實的，甚至是厚重的。它們的確是性質極其不同的理念，崇高奠基於痛感（pain），而美則以快感（pleasure）為基礎。」（第三部分，第二十七節）

如果我們只就教於自己的即刻的直覺，我們或許必須承認，柏克的上述論點的確有效概括了我們對於美和崇高的成見。但我們不應遺忘的是，這些是通過歷史的長期累積而鏤刻在我們思維裡的評價的成見，柏克只是替我們說出了我們（不管是東方人或西方人）所被教導的關於美和崇高的意義與指涉。但是，歷史可以形塑我們的成見，我們也可以積極介入或顛覆成見的歷史傳遞，從而去領會巨大與不光滑事物的美，或者去領會非直線事物的崇高性，甚至（在嚴肅音樂的範圍裡）去質疑莫札特、海頓、韓德爾、韋瓦第等人的尊崇地位。說得誇張一些，新時代的音樂美的孕生，恐怕必須以頑抗舊有的大師形象

不平衡的榮耀

　　從熟悉一種樂器，了解它的構件之間的運作法則，到能夠自在地公開演奏，無疑地都經歷了一段漫長而艱辛的搏鬥過程。但在每一個時代，能夠長久屹立在國際舞台上的演奏者，能夠不斷地通過他（她）和樂器之間的深情對話而打動人心的演奏者，又屬鳳毛麟角。因此，卡薩爾斯（Pablo Casals）、阿勞（Claudio Arrau）、阿格麗希（Martha Argerich）、歐伊斯特拉克（D. Oistrach）、米開朗傑利（B. Michelangeli）等人委實都是稀世珍寶。而隨著這些人的老邁或辭世，愛樂人心頭不免興起巨匠的接棒人究竟何在的憂慮。

黑格爾曾經將演奏者區分成兩種品類。第一類的演奏者只能守成地交代樂譜所記述的任務，只能做到機械地覆述。而一般所認為的巨匠及大師則屬於第二類的演奏者，他「不只是在覆演，而是在創發表現方式或演奏方式，總之，他真正的灌注生氣的作用不僅來自於擺在他眼前的樂譜，更主要地是來自於他特有的手段」，「他的熟練手腕知道如何去克服樂器的侷限性……（並）大膽地證實他在克服樂器的侷限性方面所取得的勝利。聽到這類演奏，我們就欣賞到至高的音樂生動性以及其中的神奇祕密，那就是一個外在工具居然能變成一種完全活的工具；這時我們就看到藝術家內心的構思，以及憑藉天才想像的演奏手腕在瞬息間的神思煥發中和稍縱即逝的生活中，像閃電似地突然湧現在我們眼前。」（《美學》，第三卷，第二章，第三節）換句話說，演奏巨匠基於對曲目精神的獨具的透視力，以及對其專屬樂器在技術上的全盤掌握，而使演奏昇拔到藝能的顛頂。

不過，在肯定及敬佩巨匠們的成就之餘，我們不禁要問，即使演奏巨匠可

被視為是一位詮釋的創作者，但他本身是一個卓然自足的創作者嗎？顯然答案是否定的，因為演奏者的詮釋的創造性是依附在作曲家的樂譜之上而方得以產生的，那也就是說，作曲家的創造性是成全演奏巨匠的創造性的前提條件。若無作曲家的以樂譜形式存在的藝術構築，則演奏巨匠頓失使其得以進行再創作（亦即詮釋的創作）的憑藉。

固然有人會說，音樂這門藝術的特性在於它的創作必須以接力的方式來完成，故而樂譜（紙上音樂）只是半成品，樂譜本身還不是音樂，只有當演奏者將樂譜轉化成樂音，這才真正造就了特定作品的具體生命，這才使特定作品從潛在的存在過渡到實質的存在。這樣的說法雖有一定之魅力，但並不完善。要點在於，作曲家以樂譜形式所終結的已經是一個明確的聲音的遊戲的構想，樂譜本身雖然不產生實體的聲音，但這個無聲性並非純粹空無的無聲性，恰恰相反，它是已然含納了、規定了聲音的運動規律及法則的無聲性。當此一無聲性和演奏者相照面時，它即限定了演奏者的思維，並在靜默之中開始發號施令。

這時，作曲家的訓令一方面節制，另一方面則掖助演奏者去追索屬於他自己的興味和光采。當然，演奏者（包括指揮家在內）並非不引起作用，事實上，不同時代的演奏巨匠們不斷在重溫、揣摩及觀照作曲家的藝術心思，不斷在使作品以鮮活的姿勢再去經歷新的生命。

在我們這個商業機制無所不在的時代，演奏巨匠們反倒攫取了大部分的注視的目光，從而成了音樂產業的明星和寵兒。他們固然有理由如此，但我們更不應該忘記那些使詮釋的創造成為可能的作曲家們，那些通過對於聲音的內在衝動力的神奇掌握而留住了永恆的作曲家們。我們這麼說並不是要打擊演奏巨匠們的威信，而是要提醒將應有的榮耀歸還給多半與困頓為伍的作曲家們──那些聲音的詩人和魔法師。從某個角度來說，布魯克納的確是應該感謝卡拉揚、優忽姆、傑利畢達克、萬德等人，德弗札克是應該感謝克爾提斯、庫柏立克、巴畢羅利等人，馬勒也應該感謝華爾特、伯恩斯坦、辛諾波利等人，但愛樂人在最終則更應該去感謝那些聲音的詩人和魔法師。準此以論，江文也這樣

的人的價值就很明顯了。他或許不是那麼拔尖，但他終究是和我們同一血緣者當中的無庸置疑的歷史範型，我人若不珍視，則誰人將珍視呢？就此而言，捷克愛樂、華沙愛樂、瑞典廣播交響樂團及北京中央交響樂團所具備的歷史自覺，就要遠比本地樂團高明許多。

原創性是人類所能產出的最彌足珍貴的能力之一。雖然當代的一位法國哲學家曾經說：「並不存在著原創性的真理，而只存在著原創性的錯誤。」但音樂裡的原創性並不以彰顯真理為本務，它更多地是靈魂與聲音的創造意義的共舞，因此，榮耀似乎應該更好地保留給作曲家，保留給聲音世界裡的永不滿足的以及永遠充滿好奇的探索者。

（原載《中國時報》「人間副刊」，一九九七年七月八日）

前衛者的悲歌

當旋律被搗碎，當人們對於調性的適應能力被作曲家過度的誇大，當概念的表現不再能夠對應著人們內在的心理律則，當秩序的展開喪失了可被人們認同的親和性，當形式的創新更多地只是為了表現作曲家的有別於前人的風格，從而嚴重貶低了旋律和調性的地位，那麼，「音樂」和「聲音的組合」之間的分野與區別就被模糊化了。

很可惜的是，二十世紀的某些前衛作曲家，例如布列茲（Pierre Boulez）、許尼特克（Alfred Schnittke）、李格提（Gyorgy Ligeti）等人，大體上走的正是為了前衛而前衛的道路，走的正是錯估音樂的本質的路子。音樂不能脫離和激情

的關聯，音樂不應該純粹只以論證的方式來書寫。論證的最有力的、最完整的表達媒介是文字，而不是聲音。在音樂裡，理性應該來為激情服務，悟性應該是感性的僕役，音樂並不是純粹理性的活動場域。從某個角度來說，布列茲等人的前衛性只是其貧乏樂思的反映，他們只是消極地認識到機械化時代的陰沈冷酷，但卻無力超拔躍出，以及無力進行積極的反思與人文精神的再形塑。他們缺乏路易·阿姆斯壯和披頭四的親和性，也欠缺十九世紀以前的音樂家的才情。相形之下，馬勒和蕭斯塔柯維奇的狂暴式語法之所以仍然具有親和性及說服力，正是因為他們的前衛性是在豐富而不是在錯估音樂的本質。而布列茲等人則使二十世紀後半葉的古典音樂成為一份失敗的總紀錄，成為下一個世紀的必須被重新整造的反面教材。樂觀的人可能會說，今日的前衛就是明日的經典（古典），但我們以為，沒有很好地為激情和感性而服務的前衛性，可謂毫無機會。我們衷心期盼新時代的及早到來。

（原載《當代》第一一七期，一九九六年一月）

第三輯　音之虹影

單戀

有過單戀經驗的人，應該不難領會心中那種羞怯壓抑著的不能傾訴的激情的滋味。它懸吊飄浮而無法著陸，雖然苦澀但卻夾雜著甘甜的幻影，而幻影又像鴉片似地要求單戀者去繼續追求苦澀。

如果蘇克（Josef Suk）十九歲時譜寫的鋼琴曲〈愛之歌〉（Love Songs）的擬想對象是布拉格的一位醫生之妻，而不是德弗札克的女兒歐蒂爾卡，那麼「愛之歌」就稱得上是典型的單戀之歌。整個調子是神祕、懸吊、憂鬱而壓抑的，但在重觸處又剛毅地表述熾烈的愛火，不過，短暫的狂奔的愛火隨即以內

斂的自我克制收場，湖面波紋又趨於靜止。不太慢的慢板（Adagio non troppo lento）奇想地（con fantasia）向外尋求解脫，但又悲怨地（con lamento）自我壓抑。單戀做為一種情愫雖有自虐的成分，但又試圖靜默地（di quieto）保有一份不為外界所知悉的在自我內部翻騰的激情。

爾後的蘇克一方面是極其幸福的，他有一位名滿天下的岳父（德弗札克），又有一位與其恩愛相濡的妻子（歐蒂爾卡）。但另一方面他又是被圓滿的幸福所嫉妒並加以折磨的。德弗札克在一九〇四年過世，隔年歐蒂爾卡亦不幸病故，距兩人成婚僅七年。這接踵而至的重擊促成了沈厚悲慟的〈死亡天使交響曲〉，以及隨後的音樂面孔與風格的轉折。

蘇克的音樂是他生命經歷的直接而不偽飾的寫照，這是作曲家理應享有的特權。

（原載《當代》第一一四期，一九九五年十一月）

（二〇〇一年七月修訂）

西台跫音

海畔的風吹撫著歷史的憂愁，憂愁的翅膀在風中鼓動著一段民族的屈辱，古堡石牆邊的野草吸吮著保存了殘敗記憶的土壤裡的汁水，藍天碧海之間仍然背負著久遠的沈重。

以十九世紀的戰爭標準來說，那的確是一個安置砲台的適當地點，山壁筆直險峭，下扼岬口，是典型的易守難攻的防衛地形。不難想見當年防務吃緊之際，身著前清軍裝的砲兵，急促奔走於堡內通道，操作演練英製洋砲的繁忙景象。砲台守軍的子孫也許已轉業為漁郎，或者已習得雕刻文石印章之技，世事

流變自無從詳知。只是當他們得暇來此歇息，不知他們的先祖是否會給予特別的指引，領其駐足於當年站崗、炊煮或搭營之地，並囑海畔之風捎給信息。

留聲機響起西貝流士的〈芬蘭頌〉時，我不禁想起在澎湖西台古堡的那個熱天午後。厚重而低抑的樂音唱和著艷陽的不假同情的熾熱，威厲烈燄沸燙著守疆衛士的兵士的情操，響鑼重鼓在古堡孔道中昏黃地迴進，一陣陣敲打著褪色的職責，一聲聲嘶吼著時空錯置的緊張，血的激情亦隨之顯現了臉孔，疲憊但卻不失高亢。歷史是現在的意志對於過去的意志的主動的企近與銜接，它只能是一種歷史的虛構，一種向時空要求延伸深度的自我祈願。轉過頭來望著古堡盡頭的年輕愛侶，從動作上看來，他們似乎迎著海風思忖著他們的堅貞的愛情，他們也是在書寫屬於他們自己的私密的歷史，在同一個場景底下，在同一個帶著海的鹹味的古堡。

（原載《中國時報》「人間副刊」，一九九七年一月二十九日）

不忍的訣別

你尋覓著露出河面的卵石，測度距離，好跨足過去。她卻在河的另一岸頑皮地朝你扔出小石子。你知道她不想扔著你，她只是要讓濺起的水花增加你過河的難度。誰教你好好的橋不走，自個兒要來回味童年的興致。你除了聽到扣緊你心思的水流聲，還聽到她不斷傳來的歡愉的笑聲。

好不容易上了岸，下半截褲管都濕了，你氣喘吁吁地望著她。她還沈溺在被你激起的童趣中，右手心裡還握著來不及扔出去的一顆小石子。你走近她，也弄不清楚是希望她給點鼓勵或施捨些同情。她無心注意連你自己都不明確的

期望，只用手指抵住你的嘴唇，然後橫移兩步朝河面扔出最後一顆小石子。你表面上回身觀看落點，實際上是想多瞧幾眼回到童年的她。帶著拋物線尾巴的石子想必已墜入水中，你聽到那聲音了，你的視線一直落在她身上。「真好，好久好久沒玩這遊戲了。」她用了兩次好久，那應該眞的是好久了。

你好久好久沒上過她長眠的墳地了。你注視著在手上的她背對著河面的相片，一面忖思著這好久好久。相片裡的笑容流露著掩藏不住的獨立不群，但是你知道她的獨立不群只是有理由的自信的產物。

她在臨去之前緊握你的手輕聲但深情地交代你，用浦朗克（Francis Poulenc）的鋼琴曲來懷念她。你一直強忍著的泣聲決了堤，她在闔上雙眼之前，輕吻你沾染淚水的手指。她吻的很輕盈、很典雅，可你知道她非常費勁，那是她生命的最後的勁道。

有一回你和她開車經過鄰鎮的老街，她執意要下來走走，你拗不過她的堅持，只好停車奉陪。吸引她的是那些衰敗的外表所潛藏的歷史的曾經，觸動你

的則是老街和鄰近的新建築的突兀的對比。你說她愛逝去的世界，她嘟著嘴回答你說逝去的東西只會靜默地勾引，但還在創造中的東西則明目張膽地進行介入。在那之後的幾周裡，你一直以靜默地勾引稱呼她，她也體恤地縱容你不分晝夜的明目張膽的介入。離開老街之前，她抽出底片匣裡的底片，然後把相機送給一直隔著一段距離好奇地注視著你們的小男孩。她對他說：「小朋友，儘量留下你眼前的一切。」你們離去時，小朋友用沒有底片的相機記錄了你們的背影。那個畫面應該是她的左手挽著你的右手，她的頭倚在你肩上，她的腳步隨著她滿足的心輕盈舞動。

你最後一次上山探望她那天，層層厚重的烏雲在天際激烈地格鬥著。那進行在天際之中的格鬥，儘管令人心頭煩悶，但卻絲毫不夾雜地上的格鬥慣常見到的醜惡污穢。白雲最自由，任令風捏塑它的形狀，同時擴散它的生命；烏雲最慈悲，背載著沉重的雨水，沒有怨言地奉獻給大地。她曾經這麼對你說，而你也一直跟隨她的思緒這麼相信著。驅車上山的路途中，你沒有過多地憂慮烏

雲要在何時灑下它們的慈悲，你用三分的心思注意路況，用其餘的心思聆聽浦朗克的鋼琴曲。鋼琴曲本身就流動著不斷幽幽展開的神祕，再加上她的特別指定，更使你陷入清明與虛幻交互襲來的恍惚之中。愉悅的樂段忽焉勾引著愁苦的懷念，感傷的慢奏卻不經意地邀請你信步行走於她溫情的微笑裡。你的眼眶裡閃爍著你體內自行製造的慈悲，你沒有機會問她為什麼指定浦朗克，你只需領受。

你是在捷運車站認識她的。那是萬頭鑽動的月台，所有人的臉上都書寫著焦急和忙碌，但你只明確而清楚地看到她，一點兒也不焦急的短髮靚妹，一個用悠揚自在宣示自己的她。你該怎麼辦呢？是的，你朝她站立的方向移動。一方面為了更接近地看清她，另一方面希望待會可以和她登上同一節車廂。月台邊緣的來車告示燈已然亮起，你再一次確定她的位置，沒錯，她還在那兒。當候車乘客都解脫般地望向進站停靠的捷運列車時，她卻忽然轉頭向後看。（一個迅速而不拖沓的動作，你必須承認。）她是看著你嗎？你驚訝而多

餘地自問。當窺視者觸接到被窺視者的目光時，總有類似的催促神經的猜疑。

不容你多疑她早已經過你身旁朝月台出口走去，而在你未及細想之前你也離開了準備登車的隊伍，尾隨在她身後。她在前，你在後，你們兩人就像是逆流而上的鱒魚，抵抗著急著下樓到月台登車的人潮。在極度的擁促之間，她仍維持著那一份自在，但你就慌忙多了，必須跟得緊，又怕跟得太近。然後在出口閘門前，你無意間撞掉了她背在右肩上的皮包，你終於有機會開口說出你們之間的第一句話。這整幕我都看在眼裡，我是逆流而上的第三條鱒魚。在她最後和我談判分手時，我還幫她（不，是幫你們）重建你們初識時的場景。你當然從不否認，是我的退讓才造就了你們的故事，不過，你透過電話告訴我她的死訊，並將你和她的諸種給我分享時，我仍然止不住淚水，只是你和她都看不到。

你在山下空地停妥了車，緩步走上山丘，你手上的那一束仙人菊在油綠的背景中格外醒目。山丘並不很高，但附近的景色確實相當秀麗，或許這也給予

了長眠在此的她一份難求的寧謐。你將仙人菊放在她墳前，合掌沈思。帶勁的風吹倒了你放下的仙人菊，橘色的花瓣在風裡笑開了，彷彿她知情地在答謝著。你彎下腰把菊花重新擺好。天際的烏雲已不知去向，潑墨般的白雲在天際快意地灑開，你陪著她，自由的白雲伴著你，當然也伴著她。

她偏愛室內樂，你則喜歡大編制的交響曲。但在她的薰染下，你終於更多地承認室內樂的價值。你曾幾度要向她比較正式地表達感謝，不過，她總會洞燭機先地讓你的謝辭停駐在嘴裡。她不喜歡聽到你的或任何人的感謝，她從來不仰賴讚美來確認她自己。直到你整理她的遺物時，你才知道定期捐款行善早就是她生活的一部分，甚至你的名字也被她借用了，但在此之前你完全一無所悉。她活得很獨立、很自我，幾乎無視於周遭的滾滾人間濁流。甚至她最後病危時，也不想驚擾當時不在城裡的你，而是自行忍痛前去醫院。

音響一直在〈納澤勒之夜〉和〈常動曲〉之間循環播唱，你手上緊握著她背對著河面的相片。輕快的觸鍵聲只是引發你的愁悵，漣漪般的混濁音則撥弄

神祕的誘引

神祕並無固定的本質，神祕的成因在於環繞在本質外圍的表象的不易被穿透，在於一層抗拒被清晰化的朦朧的霧幕。如果是本質本身的難以被理解，那就是深奧而不是神祕。因此，神祕的是事物有可能毫不深奧，甚至也有可能極其膚淺，而深奧的事物也極可能一點也不神祕。但在否定了媒介的物質性的音樂來說，本質與表象這樣的分野就難以成立，因為樂音既是本質，又是表象，樂音是本質與表象在單一時點上的統一。

然而，有些音樂卻不僅要以神祕來誘惑聽者，尚且要將聽者引入神祕的迷

宮，在曲折與迴繞之中讓聽者自行去探索神祕，進而邀請其縱走於神祕內部的朦朧山路。德布西（Claude Debussy）完成於一九一○年代的兩輯〈前奏曲集〉，或許可以歸屬爲此種品類。通過旋律來進行直接的美感的觸動，或者說來激揚即刻的審美的快感，並不是〈前奏曲集〉的目標。相反地，它是試圖掀起潛藏於聽者內心的朦朧的霧幕（那取決於聽者的想像而能自行收放的霧幕），讓具有一定密度的霧幕籠罩內在的清明，讓清明裏上不易被自己的理智所洞察的外衣，讓陷入迷宮的理智在不會變成黑夜的黃昏裡暫且歇息。只是我們不知道德布西在彈奏自己的〈前奏曲集〉時，究竟是樂音的神祕性，還是他內心的神祕氛圍，在指引著他的雙手向鍵盤展開巡禮。

（原載《中國時報》「人間副刊」，一九九六年七月三日）

（二○○一年七月修訂）

布拉姆斯的雙翼

同時代的人往往不能清楚辨識出同時代的人的偉大，因為缺乏一個反思評價的適當距離。同時代的人往往也過分抬舉了同時代的人的原創性，因為久經乾旱，喜逢微雨，遂以大水豪雨名之。後一種情況正如伯恩斯坦之過譽舒勒（Gunther Schuller），前一種情況則如布拉姆斯之低估布魯克納。由於布拉姆斯的此一誤失，使我有很長一段時間一直對布拉姆斯心存偏見，尤其將布拉姆斯的四首交響曲和布魯克納的同類作品相比較之後，更為布魯克納抱屈。有效扭轉我的刻板印象的，則是布拉姆斯的兩首鋼琴協奏曲（Op.15和Op.83）。

鋼琴是布拉姆斯鍾愛的樂器，他對鋼琴的深篤情感也極大地表露在這兩首

協奏曲之中。〈第一號鋼琴協奏曲〉以無與倫比的勁力和完整的開展過程，讓

質樸的浪漫激情以飛瀑擊石之勢渾壯流瀉，第一個鋼琴聲（約三分三十餘秒處）

在管弦樂已充分表達主要動機後，才優雅奏出。其樂想和柴可夫斯基的〈第一

號鋼琴協奏曲〉截然不同。布拉姆斯選擇的是先透過紮實的管弦樂來深化整個

作品的底蘊，然後才由獨奏樂器和管弦樂展開峰嶺輝映的交織唱和。〈第一號

鋼琴協奏曲〉除了是絕佳的浪漫經驗的音樂洗禮，同時也更令人確定，在相類

似的意圖底下（亦即對於啓蒙理性的絕對地位的質疑），電影革命者高達的「阿

爾發城」（Alphaville）實在是一部過度玩弄顛覆技巧，從而喪失人文情愫的失敗

之作。革命或典範變革的底色是血而不是美，但布拉姆斯則沒有這種困擾。

布拉姆斯的〈第二號鋼琴協奏曲〉完成於一八八一年，和第一號相距達二

十餘年。在這中間，布拉姆斯陸續完成了包括〈德意志安魂曲〉、〈第一號交響

曲〉、〈第二號交響曲〉、〈D大調小提琴協奏曲〉在內的眾多不同類型的作

品。在〈第二號鋼琴協奏曲〉裡，布拉姆斯的浪漫激情並未消褪，而是由艷放的夏日花紅昇華爲訴說著更爲厚實的生命體驗的繁蔭大樹，一根根垂落的鬚髯都濡吐著沈澱的美。第三樂章約十二分鐘的行板，可謂是教人行走於其間情願忘卻來時路的絕美詩鄉。在風（大提琴）的引路下，弦樂緩緩升起，繼而旅人（鋼琴）舒活地浪漫起舞，弦樂再輕加撫慰，風再柔和拂面，旅人笑答，最後在溫暖和煦之中互送。或許飲烈酒而似醉猶醒的最高境界亦不過如此！此一樂章與布氏的好友德弗札克的第八號交響曲第三樂章，在韻味上還頗能相互映照。

（原載《當代》第一一五期，一九九五年十一月）

（二〇〇一年七月修訂）

世紀末薩克斯風

做為管樂器家族的一員，薩克斯風是較為晚出的。一直到了一八四○年代，也就是華格納完成〈飛行的荷蘭人〉以及尼采出生的年代，才由比利時人阿多爾菲・薩克斯（Adolphe Sax）所發明。在古典音樂裡雖然白遼士、比才、艾爾嘉、李查・史特勞斯、米堯等人都曾善加利用此一樂器，但在一般的理解裡，薩克斯風似乎更在爵士音樂裡確立其地位，霍金斯（Coleman Hawkins）憑藉著高卓的演奏技巧，使薩克斯風成為爵士樂裡的無可撼動的新音色，楊格（Lester Young）則以之吹響了酷派爵士的閒逸風潮，帕克（Charlie Parker）用它

吟唱咆勃爵士的叛逆的個人風格，柯爾特蘭（John Coltrane）則用它來進行擺脫毒品之後的極具宗教性的深情告解。

管樂器必須通過嘴巴的送氣來演奏，而笛子無疑地就是各種管樂器的共同祖先。但是，強調音樂的教化作用的亞里斯多德，卻對笛子多所保留，他曾寫道：「笛子不是一種表達性格的樂器，它過於激越，使用笛子的適當時機是當演奏的目的不是在於教導，而是在於激情的解放。」（《政治學》，第八卷）此外，亞里斯多德又補充道，雅典娜（智慧與技藝女神）之所以在發明了笛子之後又將其拋棄，其原因除了是因為演奏笛子時臉部會顯得醜惡變形，更在於演練吹奏笛子基本上無助於心靈的思想活動。以此推論，亞里斯多德對於爾後的更為複雜的管樂器（例如薩克斯風），恐怕也不會有太多的好感。然而，亞里斯多德所不察的是，僵硬地規定特定樂器的個性或效用，只是欠缺啓發性地、先入為主地剝削了特定樂器的多面性。更接近事實的說法應該是，一件樂器所身處的音樂系絡，以及它在該系絡中所被賦予的角色，才是判定它的當下的個性

的準據。樂器就像是一個演員，它可以依照不同的劇本的需要，而去適應多種不同的角色。

儘管薩克斯風從來就不是僅僅只專屬於爵士樂的樂器，不過，古典音樂作曲家一般而言較少關注到它，則是事實。所幸，時序進入一九九〇年代之後，我們欣喜地看到三位美國作曲家為薩克斯風所譜作的協奏曲的出現，這幾部作品的問世，肯定得以豐富我們對於薩克斯風之個性或效用的想像。

在此我指的是麥爾茲（Stanley Myers）的〈高音薩克斯風協奏曲〉、班奈特（Richard Bennett）的〈為史坦‧蓋茲而作的協奏曲〉，以及托克（Michael Torke）的〈薩克斯風協奏曲〉。暫且不論它們的表現樣式與手法的差異，這三部作品可謂通過薩克斯風這項「年輕」的樂器，為屬於我們這個世紀末的心境做了見證。（電影「羅莎‧盧森堡傳」裡的盧森堡和伯恩斯坦等社會主義者一起恭送十九世紀的完結，並倒數計時迎接二十世紀之到來的那個場景，一直是我個人印象最深刻的電影畫面之一。）什麼見證呢？或許是：在都會的虛榮光影中鳴

響著不能自拔的苦楚，在水泥叢林的屏障下哀怨著被囚禁者的遁逃的空想，在更精準的外在控制力下泣訴著內在的虛乏，在庶民的不受限制的昂然歡慶中緬懷著柏拉圖的適材適所的感嘆。在爾後的歷史裡，二十世紀或許仍然是一個進步的世紀，但是，二十世紀啊，你留下了什麼給生活在你翅膀底下的人們呢？世紀末薩克斯風的餘韻似乎反問道：二十世紀的人們啊，在質問時代之前應該先自問，你們究竟又如何對待以及扭曲了你們自己呢？

（原載《中國時報》「人間副刊」，一九九七年七月八日）

F調弦樂四重奏

方鴻漸步出家門，身後還背負著柔嘉對他的怨嗟。那千斤萬擔的泣語所傳遞的控訴，鬼魅般地推著方鴻漸向前走去，每踏出一步，似乎就抖落了一些他截至目前的生命所曾擁有的榮光。他失神的雙眼所觸接到的模糊街景和路人行影，都像是同他相對立的布置，而所有這些模糊影像正清晰地反射著他的愁情和挫敗。人這種雙腿直立動物，似乎更容易被外在之鏡所驚嚇，外在之鏡的迴光足以千百倍地戳刺失神者的脆弱的心防，這正是尚‧雅克‧盧梭晚年在山林散步退思的心得。越是這般，越使方鴻漸的腳步顯得失準迷亂。他心想要是此

刻趙辛楣人在城裡就好了，但上蒼顯然有意剝奪他輕易地從知交那兒博取慰安的機會。

冬日的冷風總愛挑選合意的對象，格外賞賜它的冷勁。心冷而氣更寒，方鴻漸自然雀屏中選。連人行道上的落葉也看中了方鴻漸，長眼睛般地隨風襲去。喪失了對抗意志的方鴻漸，倒還有任令撲打的風度，同柔嘉的怨嗟相較，這些已然脫離母幹的落葉的垂愛，都還算是寬厚的了。

疲憊的方鴻漸在一家咖啡館外的矮窗台堆坐下來。當他的臀部觸接到矮窗台，並將重心移置安當之後，他瞬時意識到「支撐」的深刻意義。缺少了支撐，人就會不斷陷落，一直到支撐已完全喪失任何意義為止。陷落是支撐的對立面，要免於陷落，就不得不找出支撐。世間男女的相互尋覓，不也就是企求免於陷落的一個表現面！

在矮窗台上獲得暫時安頓的方鴻漸，已顧不得是否遮蔽了屋內顧客的視野。視野也者，因心而轉，心亂則視若無視，無視野者則易於忽略他人對於視

野的要求。所幸方鴻漸背對著屋內，背面無眼，瞧不見屋內的責怪眼色。可耳朵是全方位器官，屋內的留聲機樂音，倒是毫不責怪地送入方鴻漸耳裡。

這帶著幾分熟悉的樂音嫋嫋地撩起方鴻漸的神智。他在腦海裡追想辨識，那速度連他自己都瞧不清楚，一直追逐到印度洋上。沒錯，那是一個夕陽的半張臉貼著海面的傍晚，燦燦紅光映在他和蘇文紈臉上，他和蘇文紈坐在他們歸國郵輪的餐廳裡，船興許是駛離孟買後一兩天的航程吧。他和蘇文紈正進行著最終是沒有結果的相互試探，當時餐廳裡正播放著這首拉威爾的〈F調弦樂四重奏〉，這首四重奏見證了燦燦紅光也無以穿透的詭譎。他記得最清楚的是蘇文紈有所布置地對他說：「要是你早一些出現，那——那情況就可能和現在大大不同了。」說這話時，蘇文紈在停頓處挑了一下睫毛，微微低下頭，那眼神究竟是刻意要表現羞赧，還是要讓羞赧包裝著挑逗，方鴻漸確實弄不明白。不過，這當然是恭維，是邀請，但方鴻漸從來就不是有意去踰越社會範限的人，當時不是，現在也不是。當時的方鴻漸思索著蘇文紈這位已訂了婚約的時髦女

子的這番話，同時以略帶遲疑的眼神探究她眸子裡的真誠度。他轉過半張臉，望向滾動著燦燦紅光的海面，心裡則猶豫著兩個標準，一個是他該不該跨步出去，另一個是這樣一位不欲受制於婚約的女子可否被他所信任。第一個標準是道德性的，第二個標準則是功利性的。

他的沈默思索，以及沈默思索的內容自然反映在臉上的凝重，完全看在顯然較為世故的蘇文紈眼裡，儘管她未必徹底洞悉那些凝重背後的思考理由。蘇文紈轉變了話題，而且有意讓方鴻漸了解她還是握有試探的主控權，她可以提出試探，也可以撤回試探。她臉上原先的期望得到回覆的善意之轉變為戒備性的自衛，正充分顯示了這一點。但稍加思索之後，蘇文紈顯然也陷入了困局，這可從蘇文紈在兩種面容之間擺盪而得知一二。

方鴻漸陷入泥沼，蘇文紈也是。這時《F調弦樂四重奏》正步入第三樂章，一股淒淒的沈重游移在空氣中，大提琴的長鳴拉扯著兩顆困惑的心。兩人的試探卻跟不上琴弓的章法，反倒是進退維谷。做為局外人，我們似乎不必去

指責方鴻漸的兩個標準的守舊性，但的確正是這兩個標準將他綑綁住。不過，有誰能不被任何標準所綑綁呢？被綑綁也意味著一種對於自我期許的規格的堅守和惦念。那麼，蘇文紈又是被什麼所綑綁呢？當時的方鴻漸可能認為是渴盼在情愛世界裡嚐鮮的激情。可這答案好嗎？狄德羅筆下的雅克肯定會插嘴道：

「喔，主人，您未免也太欠缺尊貴的體諒心了吧！綑綁她的只會是再單純不過的對一個人的愛慕之意。而愛需要理由嗎？」即使雅克是對的（當然我們也難以確然斷定），這也並不表示方鴻漸的自我綑綁就是完全沒道理的。因為愛不能在真空中運作，愛或許不需要可以向旁觀者明白展示的理由，但愛始終不能全然脫離其賴以發生及存在的具體背景，唯有愛情至上論者才能單方面地無視於矗立著的具體背景，以及具體背景所隱含的禁制。故而愛情至上論者也易於成為感情世界的無政府主義者，愛就是他（她）用來否決一切的王牌。方鴻漸固然守舊，但他至少承認了他沒有能力凍結時間，他沒有能力抹除在此之前的時間進程裡所發生過的一切。

在那個燦燦紅光的印度洋上的傍晚，〈F調弦樂四重奏〉的生氣勃勃的和

躁動的（vif et agite）終樂章，引領方鴻漸去服從他的守舊的堅持。他以紳士的

禮儀護送蘇文紈回房，走在船艙的甬道時，他心裡不時湧現對這位女士的敬

意，以及歉意。臨別時他對她說：「謝謝你讓我陪你喝下午茶。」蘇文紈收斂

了慧點的目光，轉而回報以體諒的和被體諒的溫情一笑。扭動手把闔門時，蘇

文紈仍不忘鎮定地流露出優雅，畢竟這是守護尊嚴的必要細節。門關上了，但

門裡和門外的人仍隔著門站立著。門外的人一度伸出手要敲門，但最後又猶豫

地縮了回去。門裡的人一度想打開門，但手握住手把後卻下不了決心。三分鐘

後，門外傳來離去的腳步聲，輕緩且不甚有力氣。門裡的人用頭頂著門，此許

凌亂的頭髮蓋住了她微潤的眼睛。

　　沿著鐵梯自行走上甲板之後，方鴻漸選擇了船腹附近的一處靜僻的角隅，

顯然沈重的雙手憑靠在船欄上，任由海風自由攪動他的思緒。儘管吹吧，在不

需要講求勝利與失敗的場景裡，才會有寬厚的包容，儘管吹吧。當天晚上的睡

夢裡，盡是繁複難解的燦燦紅光所構成的抽象圖案，糾纏著方鴻漸。

坐在矮窗台上的方鴻漸思索著印度洋上的方鴻漸，咖啡館內的〈Ｆ調弦樂四重奏〉終樂章剛剛播畢。論「生氣勃勃的和躁動的」，拉威爾雖然還稱不上是最出色的營造者，但也足夠讓方鴻漸深深沈浸在特定的往事裡了。只是前後這兩回接觸這曲目的場景，實在差異太大了。此刻的方鴻漸並不是在羨慕印度洋上的方鴻漸，他只是在感嘆個人生命歷史裡的一些對照面，一些已然分不清是笑鬧劇或悲劇的對照面。他知道他還是得回家面對柔嘉，以及柔嘉對他的怨嗟。他也明白柔嘉的出發點總歸是良善的，外面市道不好，要他先到姑母的廠裡安身，無非是顧及生活。想到這兒，方鴻漸不禁覺得鼻酸。生命只能是日常生活的加總，而他又是以什麼樣的生活來積累成生命呢？他真想好好對自己清算一番，他也渴望再有一陣印度洋上的海風，盡情地攪動不設防的自己。

回家的路上，方鴻漸轉入一家糕餅店，買了一份柔嘉平時愛吃的點心。說請罪輕了些，說塞嘴又太露骨。至少他意識到，他和柔嘉的生活是相互共構

的。漸漸地，他的腳步真有幾分「生氣勃勃的和躁動的」，每一步似乎都發散著對於實在的溫暖的渴慕。

但，咖啡館外矮窗台上的另一個方鴻漸的身影，此刻才緩緩站起，並以赫克多（Hector）質問宙斯（Zeus）的蒼茫無奈，凝望天際，然後，轉身走入咖啡館。他似乎想再聽一回〈F調弦樂四重奏〉，興許還再遙想一遍印度洋上的不復清晰的燦燦紅光。

（原載《當代》第一三六期，一九九八年十二月）

（文中人物皆向錢鍾書先生借取）

男性的抒情

古希臘人認可男同性戀的理由之一是，對兩位相互愛戀的男子來說，當其中一方做出了卑鄙不義之事，而為對方所知悉時，將使為惡之一方陷入最可恥、最難堪之境地，其嚴重程度遠勝於被其父母親友或左右街坊所知悉。因此，就積極面來說，男同性戀關係可鼓舞男同性戀者去主動行義，去成全德性和發展創造力，俾更博得對方之歡心與愛意。而就消極面來說，則可以減少反社會之行為，從而有助於社群之鞏固與穩定。當然，這樣的理由也忠實反映了古希臘社會的男性中心的基調。

早在一九二〇年代於費城寇帝斯音樂學院求學期間，巴柏（Samuel Barber, 1910-1981）就結識了來自義大利、小他一歲的梅諾提（Gian-Carlo Menotti），從而展開了持續四十餘載的愛戀關係。一九三〇年代初期，兩位戀人結伴前往歐陸，梅諾提並引薦巴柏認識著名指揮家托斯卡尼尼（Arturo Toscanini）。托氏對巴柏的作品頗為激賞，遂首演指揮巴柏的〈弦樂慢板〉和〈管弦樂第一章〉，使年少的巴柏迅速躍上國際音樂舞台。

巴柏的〈D大調小提琴協奏曲〉（Op.14）亦屬於這一段甜蜜的南歐時光之作品，儘管其中的第三樂章係返回美國之後方才補成。有評論者曾指出，這首協奏曲在整體構造上並不均衡，因為抒情部分（第一及第二樂章）和獨奏技巧表現部分（第三樂章），切割得過於明顯，以致略有斷裂之憾。事實上，協奏曲中獨奏技巧表現部分的配置，並無一定之準律，如何配置才算安當，亦是見仁見智。不過，特別吸引我們注意的是，第一及第二樂章所傾訴的男性之間的抒情愛意。那是一種陽剛深沈中透露著婉約凄美的柔情，但柔情的舒展又激越著

原始而厚重的力道，不是純然柔性的，也不是純然剛性的，而更像是一種未分化的凝聚狀態。我的意思並不是說只能從此一角度來鑑賞這首協奏曲，而是說這個角度提供了我們通過音樂來嘗試理解特定的人類情感的機會。

巴柏和梅諾提在一九七四年宣告分手，此外，再加上歌劇《安東尼與克列歐帕翠拉》在紐約大都會歌劇院首演失利，致使晚年的巴柏沈溺於烈酒之中，最後因癌症辭世。儘管年少的盛名一直是個性內斂拘謹的巴柏在中年之後的心理負擔，然而，就浪漫樂風在二十世紀的繼續展開與傳承來說，巴柏無疑是不可被遺忘的人物。

海的英國音樂

英國是島國，英國人與海的緊密關係自不待言，尤其自從在一五八八年擊潰西班牙無敵艦隊之後，海更是英國人的榮耀的疆土。海限制了英國人的生存空間，但也延伸了英國人的手臂，而英國作曲家之寫海亦別具韻味。

艾爾嘉（Edward Elgar）的〈海景〉始於和煦但深沈的海畔靜夜，繼之以艾爾嘉夫人之深情短詩，再頌揚主的宏恩，然後吐露尋索珊瑚島的願望，最後則是泳者搏鬥於怒海。五段歌詞雖無必然之內在關聯，但卓出之管弦樂卻將其精巧接合，如一滴水入大海，無隙可尋。全曲婉約與亢昂相互陳唱，若在夕陽餘

暉下聆賞，更顯其美姿。此外，布列頓（Benjamin Britten）的歌劇〈彼得‧葛林姆〉裡的四首海的間奏曲，意象遼闊廣邈，氣勢偉壯，又能透顯出社會異類被放逐於汪洋中的詭譎的無奈與孤寂，質樸地影射了布列頓寫作該劇的初衷。自一九九〇年代以降，強調包容差異（difference）並極力主張爲弱勢族群和團體營造生存發展空間的承認的政治（politics of recognition）開始受到注目，布列頓雖無緣親睹此一發展，但他無疑已很好地通過音樂向頑固且欠缺同理心的多數人表達了不屈不撓的控訴。再者，弗恩‧威廉士（Ralph Vaughan Williams）的〈海的交響曲〉則金碧輝煌，巍巍宏大，實乃歌詠海之無量無邊的音樂範型，其壯志絲毫不輸給他的旁系遠親、進化論的創始者達爾文。第二樂章（「獨自在夜的海灘」）讚歎海的寰宇性格，音樂地訴說了當渺小面對崇偉時的內在感動，第三樂章（「海浪」）不斷翻騰，怒濤接踵襲來，管樂部分如無情之浪頭，逼得船人不得不頂住力抗，誠爲標題音樂的傑作。華爾頓（William Walton）的短曲〈朴資茅斯角〉則自信而愉悅地描寫皇家海軍出航前的碼頭景象，忙碌的

人來人往在絲毫不給予喘息空間的快節奏爵士風的鳴奏下，不僅嗅不出大不列顛旭日已然漸趨沈落的氣味，還飄揚著一股不計較結果但求盡一己之本分的活潑朝氣。

英國古典音樂作曲家的成就，經常被不當地低估。不過，歐洲大陸的邊陲並不是沒有對於聲音的激情和感動。

（原載《當代》第一一四期，一九九五年十月）

（二〇〇一年七月修訂）

破碎，但亮光仍在

在冷暗的角隅發現破碎的亮光，是該欣喜，還是該感傷呢？光的亮度是殘缺不全的，因為機械化的僵硬構件分解了光的聚合，戲耍了熱量的凝結，旋轉了遠與近的距離，倒逆了人們走路的步履。後現代主義者竊喜於中心的瓦解，歡慶著他們在邊陲角地所取得的脫離傳統慣性的自主自在。

但是，亨里克‧葛烈奇基（Henryk Gorecki）在本質上並不是一個後現代主義者。聽聽他的〈雲雀樂韻〉（Lerchenmusik, Op.53）吧！他向那些邊陲的自主自在的歡慶者深深鞠了個躬，使了幾個玩笑的眼色，然後轉過身子，著手去編

織散落在地上的破碎的亮光，一片一片地細心撿拾，一片一片地傾聽它的哀愁與榮光。他的動作傳遞出一份耐性和秩序感，從容不迫同時又飽含著人性的氣味。崩解只能給予消極的快意，建構才是無可逃避的硬功夫。作者當然沒有死，秩序系絡當然不可能徹底毀敗，葛列奇基以較為收斂、較為平和溫馨的情緒，在世紀末的門檻向世紀初的馬勒揮手打招呼，帶著過往幾十年的扭曲的時代的印記。

（原載《當代》第一一七期，一九九六年一月）

（二○○一年七月修訂）

新疆土的拓荒者

自從作曲家和指揮家在本世紀初開始步上專業分工的路途之後，做為詮釋者的指揮家，在世俗的名聲上已明顯凌駕做為創作者的作曲家。而少數的兩棲動物（既能作曲亦能指揮者），例如福特萬格勒、克廉培勒、馬柯維奇（Igor Markevitch）、韓森（Howard Hanson）、伯恩斯坦（Leonard Bernstein）、布列頓（Benjamin Britten）、布列茲（Pierre Boulez）等人，除布列頓和布列茲外，率皆以指揮家之身分而為人所熟知，至於其作曲家的身分，則並不廣為人知。

福特萬格勒曾譜寫三首交響曲、一首鋼琴協奏曲及若干室內樂作品。但國

際唱片大廠顯然對其作品興致不高，截至目前，國際唱片大廠中僅德國ＤＧ公司發行福特萬格勒的〈第二號交響曲〉（由福氏本人於一九五○年指揮維也納愛樂灌錄），至於他的其他作品則多半由馬可‧波羅唱片公司等非主流小廠灌錄發行。福特萬格勒生前曾多次表示，希望自己是以作曲家而非指揮家之身分而爲後人所知，但迄今爲止顯然仍未能如其所願。素有音樂欣賞模範生之美譽的日本人，極熱中於翻錄他在不同時期的指揮錄音（曲目則以貝多芬作品爲大宗），但對福氏本人之作品的關注程度則相當有限。媒體寵兒伯恩斯坦曾說過：「當我和作曲家在一塊兒時，我說我是一名指揮家；當我和指揮家在一塊兒時，我則說我是一名作曲家。」以二十世紀的標準來說，伯恩斯坦的作曲數量已屬可觀。但人們對他的主要印象多半仍是曾經寫出〈西城故事〉的名指揮家，而非曾譜寫三首交響曲及其他管弦樂作品的作曲家。

在當前的唱片市場裡，爭奪名指揮家也成了各主要唱片廠家的重要市場策略，而這種景況顯然亦將延續到下一個世紀。姑且不去追究指揮家明星的魔力

和商業法則之間的關聯，純粹只從演奏及灌錄曲目的選擇來看指揮家，似乎可將指揮家概略地區分成兩類。佔絕大多數的一類，不斷灌錄已具有無可撼動之歷史地位的著名曲目，其原因可能出於指揮家本人的偏好，亦可能只基於市場的考量。佔極少數的另一類指揮家，則勤於錄製冷門的或首演的或鮮有錄音的曲目，伯明罕的拉圖（Simon Rattle）、底特律的賈維（Neeme Jarvi）、西雅圖的史瓦茲（Gerard Schwarz）等人，可謂是後一類的代表人物。這一類的指揮家未必會有指揮巨匠的地位（但在未來也未必就不能有之），然而，他們乃是不折不扣的音樂花園的品種培育開發者，他們努力將沈封的樂譜或紙上音樂轉化成實質音樂，因而一方面擴大了愛樂者的視野，另一方面則使作曲家的心血得以重生。拉圖之能夠在三十九歲即被英女王冊封爲爵士，其主要的功績固然在將一個水平一般的地方樂團成功地轉型爲舉世注目的重量級樂團，從而豐富了伯明罕居民的文化生活。但對於主要仰賴「罐頭」來親近音樂的人來說（國內前輩愛樂人張繼高先生曾謂：唱片只是罐頭，音樂會才是新鮮水果），拉圖等人的

開疆拓土的工作，乃是在不斷開啓新的窗口，讓鮮活的氣息在嚴肅音樂的地壤上盎然迴盪。

（原載《當代》第一一六期，一九九五年十二月）

鵪之惡聲

錢鍾書先生曾謂：「偏見可以說是思想的放假。它是沒有思想的人的家常日用，而是有思想的人的星期日娛樂。」錢氏出言向來是力道中透顯著智慧，表態贊同與否之前，都得先行斟酌。不過，以下陳言究竟是家常日用或星期日娛樂，暫且擱下不論。

要做莫札特的忠誠的反對者當然需要理由，現試擬理由如下。莫札特無疑是人間罕見之天才，其創作量至為驚人，且各種類型的音樂對他都不構成難題，而其信手寫就之旋律亦無不華美流暢，充分展現了對於聲音之官能性駕馭

的極致修為。某位美國國防部高級官員在退休之後，著迷於古典音樂，日日浸淫，終至著書闡揚心得。在其於一九九二年出版之《古典音樂：五十位最偉大之作曲家及其一千部最偉大之作品》一書中，曾列出一份排行榜，名列前三位者依序為巴哈、莫札特、貝多芬。這三人之等級為不朽者（immortals），用以形容這三人之詞句分別為：西方藝術之巨人（巴哈）、至尊的渾然天成之音樂天才（莫札特）、勁力而激越的不朽之神（貝多芬）。

此君之為莫札特的熱情擁護者可謂至為清楚，但忠誠的反對者則認為，莫札特的音樂性乃是建築在官能的淺層的刺激之上，他的自在自如的樂音的嬉遊固無窒礙（應該說已達隨興揮灑之化境），他對形式的掌控固然翻轉自如、驚愕與華麗交互穿梭，但由於明顯欠缺深刻的精神感動的質素，故而亦辯證地凸顯其內在實質的虛贏貧弱。

亞里斯多德曾告誡，年紀太輕者不適合研習政治。在莫札特來說，則是他的心理年齡阻礙及束縛了他的音樂的精神向度。莫札特的天才在於能夠為各種

樂器迅速創造相稱且合宜的樂段，此種直觀的穿透力只寄存於天才身上，而很難被後天地養成。請容許忠誠的反對者這麼說（當然，不容許也行），莫札特極好地雲遊在樂音的內部邏輯的自由撥弄之中，並且活泛著青春奔揚的心緒與熱情，但卻未能將精神深度和樂音相互感染、相互承載。莫札特是音樂世界的天才型自然科學家，而不是音樂世界的哲人。

忠誠的反對者當然是帶著偏見的，不過，忠誠的反對者並非不播放莫札特的唱片。

（原載《當代》第一一四期，一九九五年十月）

（二〇〇一年七月修訂）

遺忘

伍迪・艾倫（Woody Allen）的害羞習性是出了名的，不過，他電影裡的音樂的使用則極為大膽。大衛・林區（David Lynch）的「象人」用巴柏（Samuel Barber）的〈弦樂慢板〉來營造感傷的情愫，可謂合情合理，毫不突兀。柯波拉（Francis Ford Coppola）的「現代啟示錄」用華格納〈尼貝龍根指環〉中之〈女武神之航行〉來烘托美軍攻擊直昇機群的懾人氣勢，也不出人意表。而艾倫的「罪與愆」（Crimes and Misdemeanors）用舒伯特的〈第十五號弦樂四重奏〉來醞釀殺機（馬丁・藍道委請殺手除掉那已然威脅其聲名事業的情婦安潔莉卡・休

斯頓），則令人不得不佩服艾倫大膽而敏銳的音樂嗅覺。在該片裡，〈第十五號弦樂四重奏〉成了馬丁·藍道（劇中人物則是眼科醫生猶大）從罪行（慾）步向罪的分界，成了道德墮落過程中的懸疑的送喪曲。艾倫曾多次表示，他最渴盼的是拍攝出像詩一般的電影（例如英瑪·柏格曼的「第七封印」，而不是散文式的電影。其實，以片段而論，眼科醫生猶大的由慾至罪，已充滿了黑色的詩意。

經艾倫如此借用之後，每當要聽〈第十五號弦樂四重奏〉之前，心中總會浮現懸疑感的預期。這就如同習慣了小津安二郎的影像語法之後，每當他將攝影機安置於巷弄之內並朝巷弄口拍攝，你就預期到場景即將更換。可能是笠智眾回到家中，或原節子準備出門爲女兒的婚事而有所請託。因此，最好的辦法就是遺忘，遺忘某一首音樂與某一部電影裡的特定情節的關聯。只有先行遺忘，才能還原被利用過的音樂的無指涉性或原始的音樂性。但是，進一步來說，當特定的音樂恢復了其無指涉性或原始的音樂性之後（這當然是針對個別

的聆聽者來說的），它並非永遠停駐於此種狀態，而是將繼續做為這位聆聽者在不同的情境底下，來激發新的聯想的誘引。

在道德實踐的領域裡，遺忘可能是不知感恩（ingratitude）的前奏，也可能是寬容（toleration）的催化劑。然而，在音樂欣賞的世界裡，遺忘則是發現新的驚奇的前提。遺忘了昨夜的夢境，是爲了迎接他日的不可預知的心思。

（原載《當代》第一一八期，一九九六年二月）

開朗的虹彩

精敏靈巧像關不住的活潑意興，到處找尋趣味的蹤影。和風吹得樹上的葉海一齊拍手，興奮過度的葉片摔落在舉腿撒尿的小狗的鼻頭，小狗雙眼滑稽地瞪著突如其來的訪客，訪客的同伴們在上頭笑呵呵。關不住的活潑意興不斷找尋出口，不好轉彎的地方則翻身躍出，看似危險，但卻從容著地，並且還有餘暇露出得意的笑臉，即使有淚水的場面也能破涕為笑。精敏靈巧的世界沒有深沈的寒冬，也沒有智者在苦思宇宙萬物的恆永不變的本質，只有怡然自如的心情在春日暖陽下優閒曼舞。不要在乎為誰而舞，只管敞開胸懷扭動肢體，不要

在乎為誰而歌，只需讓歡愉之情快活傾吐。不害羞就是瀟灑，無罣念就是滿足。苦悶的人們無妨讓浦朗克（Francis Poulenc, 1899-1963）的〈納澤勒之夜〉、〈即興曲〉、〈常動曲〉、〈牧羊女〉等鋼琴作品，來為憂煩的心頭塗抹一道以活潑意興為底色的開朗虹彩。苦悶或許仍然據守城池，但會有一些較不愁苦的鄰人相陪作伴。

（原載《中國時報》「人間副刊」，一九九六年五月六日）

聖潔與忤逆

聖樂聲中，一位無神論者這麼傾訴：「上主啊，我不需要知道我的壽命有多長，也不需要知道最後號角響起之際，地上的城將會變成什麼模樣。上主啊，我不想知道在你的殿宇裡的人多麼有福，也不想明白永遠結束勞苦、享受安息的滋味。上主啊，為罪惡而悲傷的人當然是有福的，但不是因為你將會安慰他們，而是因為他們誠實面對了自己的良知。上主啊，我的這些話多麼忤逆狂恣啊！約翰．班揚（John Bunyan）說過：『即使一個人行至天城門口，依然有路通達地獄。』」但我離天城門口還太遙遠，我連憂鬱潭都還沒走到呢！上主

啊，我無法對你伏地哀懇，也不央求你關切我的最後命運，我深知我並不是你苦路的因緣，我若被幽谷所吞噬，那必是出於我的造業，我怎能渴求你的垂念呢！即使如此，我的的確確深爲歌讚你的音樂所打動，諸如布拉姆斯的〈德意志安魂曲〉、佛瑞的〈安魂曲〉、白遼士的〈安魂彌撒〉、貝多芬的〈莊嚴彌撒〉、海頓的〈小管風琴彌撒〉、巴哈的〈耶穌，我的喜悅〉、德弗札克的〈安魂曲〉等等。我驚異著爲什麼心懷著你的形象而譜寫的音樂會這般囂擾盡除、清澈安詳呢？會這麼發散著奔向內裡深層的磁力呢？是出於你的光明的指引和啓示嗎？還是地上的城、凡俗的人原本就有這種企盼精神之聖潔的根性呢？上主啊，是你創造了我們，還是我們造設了你呢？如果是前一種情況，你認爲那些歌讚你的音樂是源自於原罪的懺悔和告解嗎？是聽見了你隱匿在不疑惑的心靈裡的召喚嗎？是因信稱義的正直獎賞嗎？還是因爲蒙受了你那神祕奇妙而又無所不能的恩典呢？如果是後一種情況，如果是我們造設了你，我就不禁要喟歎，爲什麼人類必須先虛構一個更高的存在，必須先降低自己的位格和立足

直接而親密的領悟

藝術是一種溝通工具，托爾斯泰曾這麼說。至於用什麼方式來溝通，以何種心境來溝通，則繁複多樣。一位藝術家在進行溝通的抉擇與表現時，除了反映其天分，也告示了他的性情。因此，如果不玄奧神祕、如果不博學、如果不字字斟酌、如果不洋溢著智慧，那就不是（非常偉大的阿根廷人）博爾赫斯（Jorge Luis Borges）的文章。

英國的霍爾斯特（Gustav Holst, 1874-1934）雖然深受神祕主義的感染，但這並不妨礙他以毫不妥協的直接性（uncompromising directness）來做為他的音

樂溝通的基本質性。〈行星組曲〉（Op.32）裡的火星一曲無疑是他心中的戰爭景觀的直接的奏送，而木星一曲則是歡愉情緒的不偽飾的流露。在一九二〇年的一次講演中，霍爾斯特提到他初步在希臘親睹萬神殿時所感受到的一種直接而親密的領悟，他覺得萬神殿似乎是在陽光中對他歌唱。其實，直接而親密的領悟正是霍爾斯特對神祕經驗的界定。在很大的程度上，他的音樂正是他的諸種直接而親密的領悟的直觀的表達。進一步來說，思想家和學者的區別在於前者敢於為他的直觀進行探險式的想像，後者則是在對前者的直觀與想像進行解析和檢查。做為一位善於呵護及安頓其直觀的創作者，霍爾斯特不僅使他自己受益，也成全了眾多愛樂人的想望。

曾有人不懷好意地貶抑霍爾斯特為一曲作曲家（這一曲當然指的是〈行星組曲〉），不過，霍爾斯特顯然不是這麼缺乏音樂想像及溝道能力的泛泛之輩。他在皇家音樂學院學生時代的作品〈A小調管樂五重奏〉和〈冬日牧歌〉，就已經顯露了內在的音樂直觀的悸動，絲毫不懼怕熱情的氾濫，衹管提起韁繩，大

步策馬奔去。為紀念英國社會主義者、一代奇人威廉·莫里斯（William Morris）逝世而作的〈輓歌〉（Op.8），別具一份憂時的感傷，平實地道出他對於具有創造力的人的真誠敬重。〈交響詩印朵拉〉（Op.13）和〈酒神頌歌〉（Op.31）則在力道中散逸著詩意。〈貝尼·莫拉：東方組曲〉（Op.29）和〈吠陀讚美詩〉（Op.26）既反映了霍爾斯特的人文刻度，也表現了他對於異文化的好奇心和卓越的轉化能力。〈吠陀讚美詩〉應可算是東方版的行星組曲，但在意境的經營上則更富哲學興味，第三組讚美詩中的豎琴聲與女聲合唱極好地在玄奧之中傳遞清朗的喜樂，原來大自然對人類是極其寬厚慈悲的，通過霍爾斯特的直接而親密的領悟，我們才得以幸運地蒙受天境般的樂音的帶領，來探求可以長存於胸懷中的內在平和。〈芭蕾組曲〉（Op.10）清新似山谷溪流，在每一個轉折處都留下蔥綠，尤其組曲中之第三曲裡的小提琴主奏部分，可謂是樂史上最柔美的小提琴旋律之一，和貝多芬小提琴奏鳴曲之主旋律相較，亦毫不遜色。〈兩首無言歌〉（Op.22）在悠揚無邪中歡愉舞動，風載著雲，雲乘著風，萬里晴空

都是自由的疆界，他訴說田園雅趣的本事，一點也不輸給箇中高手戴流士（F. Delius）。〈雲使者〉（Op.30）則再度顯示了他寫作大型合唱曲的雄渾勁道與獨特匠心，應該說〈大地之歌〉的真正傳人不是別人，而正是霍爾斯特。命運之神早已暗中安排，從一位古斯塔夫（Gustav Mahler）到另一位古斯塔夫（Gustav Holst）。

以上所舉皆是〈行星組曲〉之前的作品，更遑論〈行星組曲〉之後依舊樂思泉湧的霍爾斯特。十八世紀的一位作者曾謂，誰都不願向同時代的人借鑑。但（被嚴重低估的英國人）霍爾斯特真的是值得借鑑的。

總之，霍爾斯特在質與量上都絕不是一曲作曲家。〈行星組曲〉應該是進入霍爾斯特的音樂世界的窗口，在窗口之內仍有無數奇珍異寶等待有心人與幸運者的賞識。「等待」或許是以創造為志業者，在死後必須殘留的一種知覺。

（原載《當代》第一一五期，一九九五年十一月）

（二〇〇一年七月修訂）

第四輯　吶喊，在機械時代的山崗

潔淨的懷想

潔淨（neatness）在多數的情況下必須仰賴污濁的襯托，或者來自於外在力量的附麗，但潔淨也可能是一種卓然自生的質性。在我看來，最後一種意義下的潔淨，最適合用來形容比爾·約文茲（Bill Evans, 1929-1980）的音樂風格，尤其是他歷久彌新的經典名盤「黛比華爾滋」（Waltz for Debby）。

約文茲的鋼琴演奏沒有彼德森（Oscar Peterson）那種在不同的情緒之間轉換的自得，也沒有嘉納（Erroll Garner）那種舞跳在鍵盤上的愉悅快意，但他保留及深化了卓然自生的潔淨，以俐落而毫不拖沓的手感來抒發單純而細膩的心

思，並在潔淨透明之中散佈著觸摸不著的憂鬱的提醒。他和低音大提琴手與鼓手之間的對應並不是要去混濁潔淨，而是要在新生的共振空間裡呈現潔淨的另一樣風貌。正如他在一九六〇年接受爵士樂專業雜誌《強拍》（Down Beat）訪問時所說的：「簡單的事物，本質這類的東西，是偉大的事物，但表現它們的方式可能異常複雜。」觀看約文茲三重奏於一九六五年三月在英國國家廣播公司「爵士六二五」節目現場演出的影帶，更強化這樣的印象。

雖然說音樂的聆賞可以和眼睛全然無關，但我仍然不得不說，約文茲的自抑和舒展都是為潔淨而表現的，並且在表現的過程中勾引人們對於精神的潔淨的懷想，不管是正面或負面的懷想。

有的人因為普羅立場或為了反抗上層社會而接近爵士樂*，有的人因為深知器樂之難度而接近爵士樂，有的人則由於不滿於既有的音樂樣式而投向包容力更大的爵士樂，當然也有人只單純地出於直覺的契合而為爵士樂所吸引。而對於潔淨的懷想和渴望，無疑乃是約文茲用以誘引聽眾之直覺的魅惑。

＊因為普羅立場而接近爵士樂，或許正是英國著名的左派史家霍布斯邦（E. J. Hobsbawm）的寫照。霍布斯邦固然以《盜匪》、《資本的年代》、《帝國的年代》、《極端的年代》等專業歷史著作著稱，較鮮為人知的則是，他早年亦曾出版《爵士樂場景》（The Jazz Scene）一書。

（原載《當代》第一一五期，一九九五年十一月）

（二〇〇一年六月修訂）

死與花

在人類的諸多經驗當中，死是唯一無法言傳的一種經驗。即使堅定如蘇格拉底者，其臨去之際，亦只能以昂然自信的預想，說服悲慟難忍的友伴。因此，人類恐只能透過想像來揣擬此一經驗。爵士鋼琴手傑勒特（Keith Jarrett）的「死與花」（Death and the Flower, Impulse GRD-139），可謂是這種揣擬的上乘之作。傑勒特除了主奏鋼琴之外，還兼任四種樂器（木笛、鼓、敲擊樂器、薩克斯風），意識流地剝解了死的神祕，從掙扎的困頓到解脫後的奔放，一路娓娓細述，在意象上極具說服力。其描寫解脫後的無礙快意，可謂與蕭斯塔柯維奇

第五號交響曲奮力超拔的第四樂章有異曲同工之妙。

在唱片內頁裡，傑勒特尚譜詩說心情，其中一段為：

所以視死亡

如友伴同顧問

它允許我輩之生

暨更艷彩地綻放

因為我輩的侷限

在地球上（在這世上）

死是為了花般的生命而鋪路，好一個爽朗豁達的了悟。《企鵝爵士樂指南》只吝嗇地給予「死與花」三星評價（頂級為五星，新版頂級改為四星皇冠），並且僅約略談論了此片在傑勒特樂團交替史上的意義。這種純技術面的評比法，委實不能令人苟同。

文字魔法師納博科夫（Vladimir Nabokov）在《透明事物》（Transparent Things：又譯《夢鎖危情》）一書結尾，描繪書中主角失神葬身火窟的場景時如此寫道：「這景況，我相信是：並非生理死亡的赤裸裸的極度苦痛，而是從一種存在狀態邁向另一種存在狀態所必須的神祕的精神調動之中所包含的無可比擬的劇痛。輕鬆些承受，你知道的，孩子。」（Vintage版，第一○四頁）我個人以為，傑勒特很好地用樂音訴說了納博科夫以文字傳遞的想像。

（原載《當代》第一一四期，一九九五年十月）

（二○○一年六月修訂）

迷亂槍聲

迷亂的世界，世界的迷亂。電視遊樂器般的任令天旋地轉的高速轉折，電子合成聲響與人的嗚叫嘶吼的飛舞穿插。這就是約翰‧棕恩（John Zorn），一個充滿調皮意念的爵士音樂人，一位自由爵士（free jazz）在電子時代的繼承人。

他在一九八〇年代中期所灌錄的「大槍擊」（The Big Gundown）專輯，正是以他獨有的調皮，來變奏義大利電影配樂家莫里柯內（Ennio Morricone）的電影音樂。調皮的「大槍擊」，迷亂的夠炫目，雕琢得夠花俏，耍弄得夠嗆味，虛幻得很世紀末，愉悅得夠淒涼。如果說維薩拉（Edward Vesala）的淒涼是曠野式

的，如果說威廉‧史提爾（William Grant Still）的淒涼是非洲裔美國人的田園鄉

愁，那麼，約翰‧棕恩的淒涼則屬於壓縮且緊繃的都會空間，一個不因電子網

路科技的全面躍進而紓解其窘限本質的都會空間。

儘管極其迷亂，不過，約翰‧棕恩的音樂能夠挑逗、撩撥都市人的悲傷心

事，能夠彈奏都市人的不情願的輓歌。砰！砰！砰！在霓虹燈的街口，在都市

的黑暗之心，在不設防的夜色，在急促匆忙但卻悵然迷惘的腳步變換之間，

砰！砰！——砰！

（原載《當代》第一一七期，一九九六年一月）

（二〇〇一年六月修訂）

北國寒地揚清音

北國寒地，音縷不絕，蒼雪勁風，樂韻猶存。西貝流士、葛里格固已遠去，後輩來者，不以地僻而自慚，曠野穹思，滌塵異聲湧澗泉。

自爵士樂告別了大樂團時代的歡樂之後，或朝樂手對自身及其樂器之靈魂的內在探索推移，或朝機械時代高速疾馳之縫隙尋求慰藉安頓，總之，爵士樂之藝術化與嚴肅化已成主流基調。與此同時，爵士樂之界線亦不斷向外擴延，與其他樂種之交互流動日愈頻密，致使路易．阿姆斯壯當年所言之爵士樂即身心鬆弛（relaxation）之說，亦不再能圓全道盡爵士樂之變貌。而在爵士樂朝嚴

肅化道路轉進之路途中，出身挪威的畢榮史塔德（Ketil Bjornstad）和出身芬蘭的維薩拉（Edward Vesala）可謂是北國的兩道極光，其光雖內斂，但其所散發之冷調激情則足以化雪為泉。

畢榮史塔德的「海」（The Sea）及「海第二輯」（The Sea II）貌似平靜，實則暗潮洶湧。畢榮史塔德雖不像史特拉汶斯基喜以外顯而明確的情緒昭告開場，但他的意與情則一直翻滾在音符的遞移之中，在寧靜之中暗藏騷動，在敲擊聲中掩護騷動的第五縱隊部署就位，然後讓騷動的兵卒舉槍現身完成串連嗎？不，而是讓騷動的質素接受寧靜的滌洗，然後在寧靜的安頓下繳械。有話說：「在戰略上我們要藐視一切敵人，在戰術上我們要重視一切敵人。」騷動是寧靜的內在敵人，因此騷動必須辯證地被藐視以及被重視。但騷動同時也是寧靜的朋友，「海」的終樂章由電吉他引路，激切地向朋友呼喊。有話又說：「不可不注意團結我們的真正的朋友，以攻擊我們的真正的敵人。」但只有在冷峻寬宏的思維中，才能和既是敵人亦是朋友者，一同步向靈魂的高峰。

有些人極有想像力地在維薩拉的音樂裡聽到了視覺感觸，但我則更多地感

受到他意欲對聲音進行唯心式實驗的企圖，一種類似披頭四成員喬治‧哈里遜

（George Harrison）在一九六九年的「電化聲響」（Electronic Sound）一片中的實

驗企圖，只不過維薩拉顯然有著更強烈的人文興味。如果說開拓聲音的人文聯

想與知性感動一直是音樂人的渴望，那麼，維薩拉無疑是一位這方面的不倦怠

的實驗家。至少在他的「光」（Lumi：有人譯作「雪」，我亦無從確定）和「北

歐畫廊」（Nordic Gallery）裡，我們領受到了由玄奧氛圍和民族情調所醞釀的北

地的獨特的孤寂之音，一種和水泥叢林無涉的質樸音流，一種邀請人們拜訪心

田荒原的聲音的迴向，或許有所佈置修飾，但更多的是果決的直觀。

發自邊陲北地的性情吶喊，在天際劃出一道剛正的音虹。

（原載《中國時報》「人間副刊」，二○○一年七月三日）

咖啡館爵士兩帖

　　咖啡館主人昨夜睡得並不好。或許是昨兒個打烊得晚，返回寓所後又縱容過多的遐想，以致夜顯得極不寧靜。當然，不寧靜的夜對咖啡館主人來說並不足為奇，反倒過分寧謐的夜才更令他不安。打從自己獨立生活以來，他就和夜的魅惑糾纏不清，夜的沈甸甸的漆黑總是勾引他無方向地在遐想的世界裡漫遊。在那玄奧不可解的黑色裡，沒有現實的對照，也沒有必然的邏輯，僅僅只有自己寬厚給予的任意塗鴉的自由。

　　昨夜的難眠並不妨礙他一如往常地在近午時分前來開店。每當拿起鑰匙朝

大門鎖孔插入的剎那，他不免都會出現短暫的暈眩，一種對於今日是何日的暈眩。的確，這些年來他對於年和月的感受已相當遲鈍，在他的生活起到作用的時間單位最主要的是鐘點這個單位。他每天在大致近似的鐘點前來開店，催促他的生活行程的主要是鐘點。他手腕上的錶既沒有日期顯示，也沒有秒針。雖然他不可能有某些哲學家那種思考時間的本質的雅趣，但他確實意識到時間所構成的強大壓力。更多地擺脫時間的束縛，在他看來就已經是一種奢侈的幸福。而爵士樂則給予他一種幻象，一種在遺忘了時間的樹林裡盡興奔跑的幻象，他分明知道這只是主觀的幻象，可他絕無意殘酷地自我拆穿。

旋動鑰匙孔所發出的彈簧聲仍是那麼熟悉，熟悉就表示安然無恙，而在無恙就稱得上是一種恩福的動盪年代，這已令他頗感寬慰。在推門進入之前，他親切地摸了摸門上的斑駁的告示板，上面寫著：「吸菸者人權保護區，未吸菸者請審慎考慮後再進入！」這塊告示板曾給他惹來麻煩，但也有人誇讚他好樣兒。他其實並不在乎這些毀譽。他的想法是，吸菸充其量只是小惡，而不是道

德上的罪愆，他只是想給包括他自己在內的那些為小惡者一個光明正大的、不必在意旁人眼色的空間。開店前的例行準備工作顯然極其煩瑣，清潔地板及窗戶玻璃、安放桌椅、檢查及準備各式咖啡豆、清洗杯盤，但這段時間也是他最自在的時刻，他習慣啟動音響慰勞自己。

Miles Davis, *Kind of Blue*, Columbia CK 64935

這是他最愛播放的唱片之一。除了因為Miles、Coltrane、Evans、Cannonball這些永恆的名字外，他更喜歡那種空氣在瞬時之間瀰漫著一股以舒緩為本質的內斂張力的感覺。這種感覺不像是給空氣著色，也不像是要以多彩艷目的絢麗來取代原有的透明，而比較像是要給透明添加一份散發著人情味的溫暖。

去年第一個颱風登陸的前夕，一位五十開外的客人問他：「你認為這張唱片裡的邁爾斯和電音化時期的邁爾斯，在演奏技巧上的主要不同是什麼？」面

對這顯然不易回答的突如其來的問題，他只有搖頭等待解答。「這裡的邁爾斯像是寧靜的颱風眼，」客人使勁吐了一口煙，「電音化時期的邁爾斯則像周圍的狂風豪雨。而我的人生就像是被肆虐的地面……。」這位客人喪妻多年，唯一的女兒又遇人不淑，嫁了個不走正道的歹丈夫。原本還以為是個有為青年，不料絲毫經不起挫折的考驗，遇困難就想鑽縫取巧，將僅有的有為的成分赤誠地投效給不義之舉，一走上取巧的歪路就回不了頭，甚至變本加厲，指歪為正而不改其色，最後弄得女兒餒喪不堪、無顏做人。每當做丈人的前去評理，這歹丈夫就不斷重複唯有金錢萬能、只求結果不問過程的論調。做丈人的強忍悲慟，極力曉以大義，但皆未能改其行為於二一，每回皆惱怒而回。

雖說自古以來老的不僅要煩惱自己，還得煩惱自個兒生的小的，但客人的感觸確也令人心疼。他為客人開了瓶啤酒，「這算我招待。」客人略微失神的雙眼似乎訴說著受到關懷的激動。外頭的風勢一再轉強，窗戶嘎啦嘎啦呼應著，錢伯斯（Paul Chambers）的低音大提琴聲當然不像明哥（Charles Mingus）

那麼野性豪放，不過，那沈穩的抖音安定了屋內遊蕩飄浮的空氣。

咖啡館主人頭一回聽這張唱片時，還是個受打卡鐘管制的上班族。他永遠記得那一個夕陽餘暉異常溫煦飽滿的傍晚，他拆開下班途中買得的唱片，疲憊的身軀整個兒橫躺在沙發上，不設防地享受那群豪傑的即興的內斂之聲的關愛。夕陽的手伸進面積不大的客廳，在牆上自在而悠閒地作畫，暖暖的、素素淨淨的。

被肆虐的地面最近一次來店時，咖啡館主人正忙著清洗杯盤。被肆虐的地面顯然已經從陽光中復甦，咖啡館主人背後傳來有力的聲音，「我女兒解脫了！她選擇離開那不知悔過的惡徒，真有乃父之風。今兒個我要用寬敞平和的心好好聽Kind of Blue。」咖啡館主人面露微笑，更帶勁地滌洗剩餘的杯盤。

Bill Evans, *Waltz for Debby*, Riverside OJCCD-210-2

比爾‧約文茲的技法向來乾淨利索，利索到有餘裕來從容進行心緒的藝術化佈置。出身法國里昂並以演奏拉威爾、德布西著稱的當代古典鋼琴家提鮑德（Jean-Yves Thibaudet）對約文茲極為仰慕，並曾在九〇年代灌錄「與比爾‧約文茲對話」一片（Conversations with Bill Evans, Decca 455 512-2），重新詮釋約文茲的招牌曲目。若將兩人分別彈奏的「黛比華爾滋」對照比較，應不難發覺約文茲有其自成一格之從容詩意，雖無兩岸野猿啼，星垂峰嶺舟獨行，江靜潮落揚琴聲，月高音詠空雲山。

咖啡館常客當中，有一年輕研究生，額前頭髮齊切，頗有早年披頭四之清爽遺風。每回至店，皆一人獨行，肩荷黑色背包，其背包有若百寶箱，前後掏出之物件，品類繁多，令人目不暇給。此君偏好窗旁座位，倘窗旁已無空位，

即謂下回再來，迅即離店。每回選定座位，即取出書本紙張置於桌上，或閱讀或沈思，時而附和音樂以手指輕擊桌面，時而提筆書寫。若與咖啡館主人四目交接，則微笑點頭，毫不閉塞。

某夏日午後，此君親至吧台要求添水，咖啡館主人旋即舉壺添之。此時正值黛比華爾滋一片之曲尾觀眾擊掌聊天聲，此君遂曰：「擊掌諸君或已作古，然其擊掌聲則與此一名盤共不朽。現場收音之古典音樂唱片，若有咳嗽聲錄於其中，必被指為礙耳，但爵士唱片之類似聲響，則反生親切之感。」是日此君結帳離店後，咖啡館主人至座位清理善後，發現一紙遺落地面，遂俯身拾起。

紙上勁字成篇，雖有若干塗改處，仍不失字跡之美。於此之際由此君想必已遠去，只得俟他日來店再行歸還。咖啡館主人端坐吧台後，兩眼由不得使喚逕直朝紙上看去。「媛悅卿卿吾愛：日昨之爭執絕非我所意願，爭執之言語若有橫暴逆悖處，盼汝只聽而勿記，任之隨風逝去，以免損及汝之風雅心思，心差而容傷，此我所最不樂見。我之惡言皆因論斷旁人而生，窮本究原，即知我豈願

傷汝。汝指我苛責吳教授過甚，實則因我天生鄙夷不能創作卻狂言不慚之文學教授。於我而有威信者，必當創作及議論雙筆並行，如納博科夫、博爾赫斯、吳爾芙、福斯特、昆德拉等能士，始享有縱情議論之資格。否則既無實作成績，徒以主義框架牽強比附，象徵比喻大而化之，此非僅無益於鑑賞，更有損於創作意志之養成。我深知汝無意為其祖護，但胸中塊壘若不如實相告，則有負對汝坦誠之守則。我之愛汝，如樵夫守護林中驚見之幽蘭，株旁雜草必悉心摘除，以免侵食養料，每逢炙陽逞威，即移葉擋護，若夜半山雨猛傾，人在茅廬而忐忑難安，……」

咖啡館主人雖以封套善加保存，但自遺忘信件以來，此君即未曾抵店。咖啡館主人暗自思忖，若此君與媛悅小姐攜手前來，架上之二十餘張約文茲唱片，當任其揀選播放。少壯能幾時，愛戀能幾番，怨懟愁良人，三觴醉蒼茫。

咖啡館主人舉杯獨酌，忽念此君，忽念其鬢髮未蒼之年少。

約半載之後，此君終於再度來店，咖啡館主人甚為欣喜，急欲告知遺忘信

件一事。但此君滿臉愁容，不欲與人交談，僅呆滯注視其攜來置於桌上之一盆蘭花。古羅馬作家奧維德（Ovid）在其《變形記》曾述及，古雅典國王戴達魯斯（Daedalus）係一天才發明家，舉凡斧、錐、船帆皆係其所發明。戴達魯斯有一姪兒塔洛斯（Talos），則頗有青出於藍之風，僅十二歲即發明了鋸子與圓規，眾人無不稱奇。戴達魯斯嫉其材，不顧自己乃塔洛斯之親舅，將其從神殿高處推落致死，並謊稱塔洛斯係自己不慎跌落。惟最後東窗事發，戴達魯斯不見容於國人，只得攜其子伊卡魯斯（Icarus）流亡克里特島，寄人籬下。克里特王米諾斯（Minos）因其妻與一公牛通姦，產下一半人半獸之怪物，遂命戴達魯斯造一迷宮，俾讓此一怪物陷於其中，永不為人所知。戴達魯斯思鄉情切，但米諾斯不欲令其離去，並命手下封鎖所有海路。戴達魯斯只好再展巧匠之絕藝，製作雙翼黏於自己與伊卡魯斯之臂膀。父子二人振翼飛起，朝故國飛去。然在飛行途中，伊卡魯斯不聽其父告誡，急振羽翼，隨興高飛，以致黏劑為艷陽所溶化，雙翼掉落而墜死海上。悲切之戴達魯斯抵岸葬子之際，忽見一怪鳥不斷發

聲譴責，且屬聲譴責之中似甚快意，原來此一怪鳥即戴達魯斯誣害之塔洛斯死後之變形。

咖啡館主人讀過《變形記》，略加揣想後，不禁一面皺眉沈思，一面心生憂疑。此時約文茲之巧手正掠過高音部按鍵，那幾聲俐落之凄絕擊打著室內凝固且困惑之情緒。而那蘭花似亦以隱隱幽光回應。

（原載《當代》第一六七期，二〇〇一年七月）

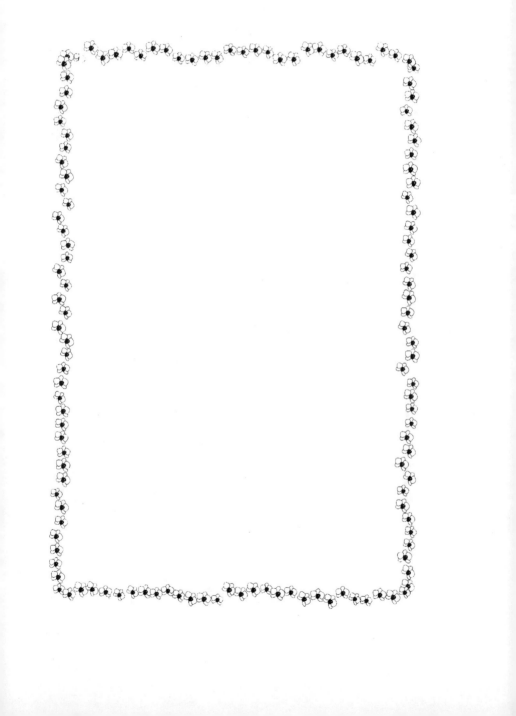

樂韻隨思集　　　　　　　　　　　　　揚智音樂廳19

作　　　者／許津橋
出 版 者／揚智文化事業股份有限公司
發 行 人／葉忠賢
執行編輯／晏華璞
登 記 證／局版北市業字第1117號
地　　　址／台北市新生南路三段88號5樓之6
電　　　話／(02)2366-0309 2366-0313
傳　　　眞／(02)2366-0310
網　　　址／http://www.ycrc.com.tw
E - m a i l／tn605541@ms6.tisnet.net.tw
郵撥帳號／14534976 揚智文化事業股份有限公司
印　　　刷／偉勵彩色印刷股份有限公司
法律顧問／北辰著作權事務所　蕭雄淋律師
初版一刷／2002年4月
定　　　價／新台幣150元
I　S　B　N／957-818-373-9

國家圖書館出版品預行編目資料

樂韻隨思集 = After music / 許津橋著. --
　初版. --臺北市：揚智文化, 2002[民91]
　面；　公分. -- (揚智音樂廳；19)
　ISBN 957-818-373-9 (平裝)
　1.音樂—文集
910.7　　　　　　　　　　　　91001747